手繪

老街
——
舊城
——
古屋

用畫筆分享
市井中的
台灣味

台灣
街景

橘枳（林佩儀）
——
著

目 錄

作者序

距離上一本書出版已經過了10年，以畫圖方式記錄事物至今，說意外也不意外，意外的是，自己一直沒有持續一件事這麼長一段時間，對很多事物有好奇心但三分鐘熱度居多；不意外的是，正因為是喜歡的事，所以藉由不斷探問自己的方式，調整狀態才得以持續前進。

一邊整理作品，一邊回顧這段時間的累積，有隨身手帳本裡的隨筆、擷取有趣事物的明信片，還有在水彩紙上描繪更多細節元素的作品。從不同時間點留下的記錄，可以看到所到之處以及自己的各種變化。

這次的內容有彰化鹿港、嘉義舊城、台南中西區、高雄鹽埕和哈瑪星，還有屏東市5個章節，都是大眾運輸可到之處，搭乘鐵路或客運，再以腳踏車或步行方式探索，機動性高，便於發現大街小巷中的細節，也讓旅程多了更多趣味。

近幾年因為活動的關係往返鹿港次數增加，參與藝術節、帶工作坊、畫展、講座等，隨著一次次到訪，認識的當地人漸多，從一開始只知道老街的遊客，到現在會被問多久「回」鹿港一趟？

木造老屋向來是畫畫相當好的題材，即使沒有動筆，拍下的相片也佔據手機記憶體不少容量，在木都嘉義，市區範圍不大，步行就有看不完的老房子，

走累了還有幾乎一整天都能找到的熱騰騰雞肉飯填飽肚子。

說到老建築，當然不能錯過各地觀光客到台南最常拜訪的中西區，名勝古蹟還有各式小吃的集散地。鹽埕和哈瑪星是我到高雄幾乎都會拜訪的區域，交通方便搭捷運就可以輕鬆到達，不斷增添許多新的事物，也保有舊街道建築為基礎，看得出海港兼容並蓄的個性。每年過年期間我都會回屏東老家，於是順路到屏東市拜訪友人也成為固定行程之一，敘舊的同時以畫筆記錄下市區近幾年一點一滴的變化。

另外是我一直想嘗試畫畫看的小地圖，每個章節附有手繪地圖標示大致位置，當然只憑這簡單的地圖，要找到所有圖的實際位置並不容易，但主要的目的是串起章節裡每個點，如同我探訪地方常以點線面的方式，由單一店家（點）延伸至街道（線）再到區域（面），經由這樣的連結讓認識更多元。書裡有些店家或建築現在已經不在，對於這些變化難免感到失落，仍期待各位在到訪時發覺改變，不再只是視而不見，而能找到屬於自己的觀察。

謝謝參與本書出版的所有人，以及畫畫路上遇到的每一位，有你們的陪伴和慷慨分享拓展了我的視野，讓畫畫增添更多趣味，而我也會繼續以手中畫筆記錄下去的。閱讀愉快～

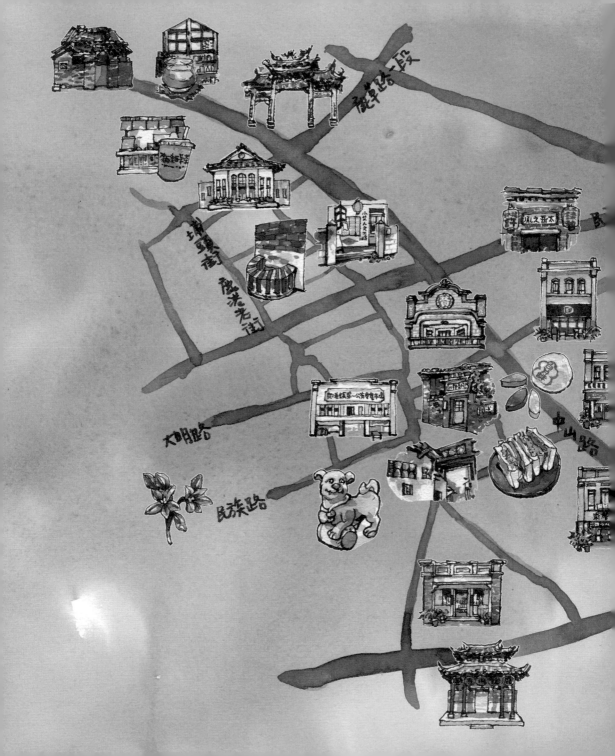

民族路

復興路

彰　化

鹿　港

因為活動的關係我往返鹿港次數增加，參與藝術節、帶工作坊、畫展、講座等，隨著一次次到訪，認識的當地人漸多，從一開始只知道鹿港老街的遊客身份，到現在變成被問多久「回」鹿港一趟？

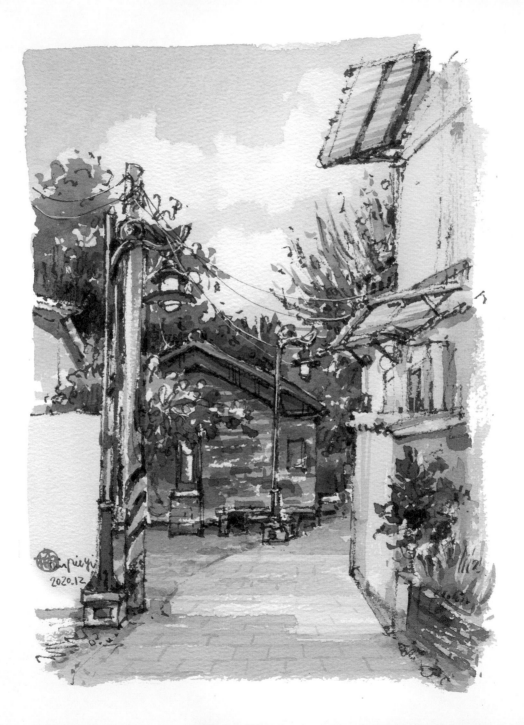

01　鹿港老街

初次到鹿港首先拜訪幾個著名觀光景點，早上幾乎無人的鹿港老街對比接近中午人潮湧入的氣勢，穿梭巷弄間感覺人聲忽遠忽近的變化，還有鑼鼓聲此起彼落，來自各地的進香團陸續到訪，規模大小流程時間也各有不同。

待個幾天就清楚感覺到平日和假日的落差，鹿港老街畢竟是觀光熱點，每到假日各店家幾乎都要排隊，這也是多數人印象中的老街模樣；好險我口袋名單不少，隨時有備案，在小巷子裡穿梭來來去去，多走幾步路還是可以省下不少排隊等待時間。

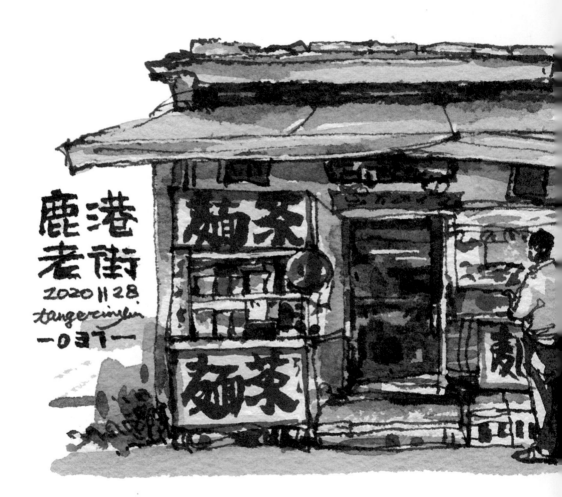

鹿港老街
2020 11 28.
tangerinelin
一〇三七一

02　麵茶

記憶中小時候很常喝熱呼呼的麵茶，家裡會放一大罐，拿個碗先加幾匙麵茶粉再倒入熱水後用湯匙攪一攪；我特別喜歡黏稠的口感，黏糊糊地一口一口慢慢吃，吃到最後一定要把湯匙舔乾淨才甘心。

在鹿港第一次喝到麵茶冰沙，加了牛奶還有各種不同口味，原味、芝麻、杏仁、油蔥，有甜有鹹，相較於過往熱熱的吃，冰沙多了碎冰口感，裝在杯子拿著邊走邊喝，味道和口感都和記憶裡的不一樣，感覺很新鮮。

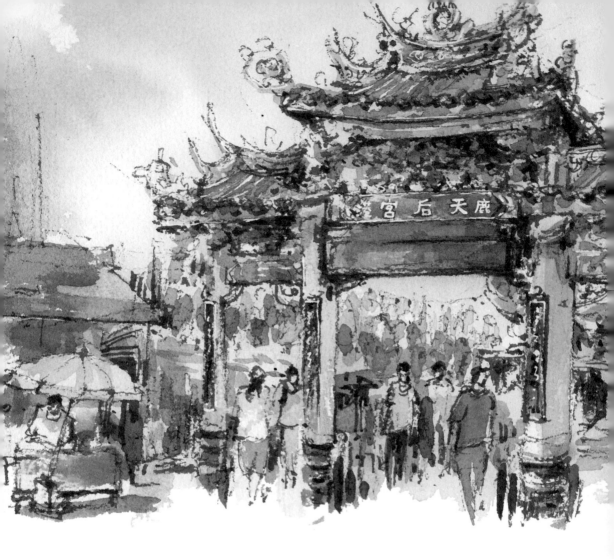

03　鹿港天后宮

鹿港天后宮香火鼎盛，鄰近老街周邊很多小吃攤位，除了香客也是遊客必訪之地。平常就是人多的區域，若遇到假日節慶廟前廣場更是熱鬧，來自各地的團體一團接一團。

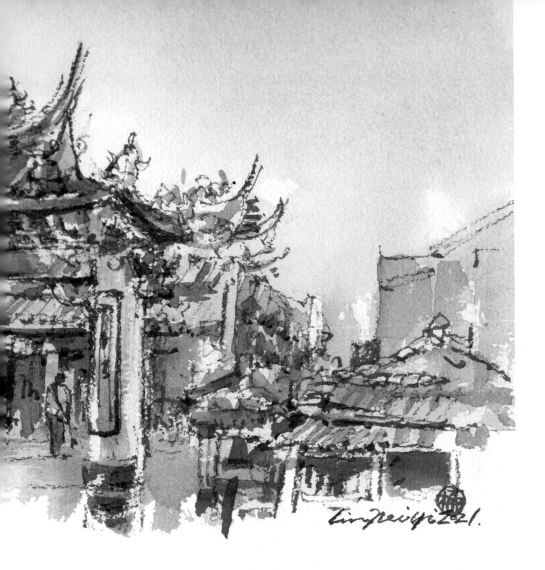

喜歡蒐集郵局限定風景戳章的話，拿張明信片貼上任何面額的郵票，到鹿港郵局窗口就能蓋鹿港限定龍山寺和天后宮紀念戳章。

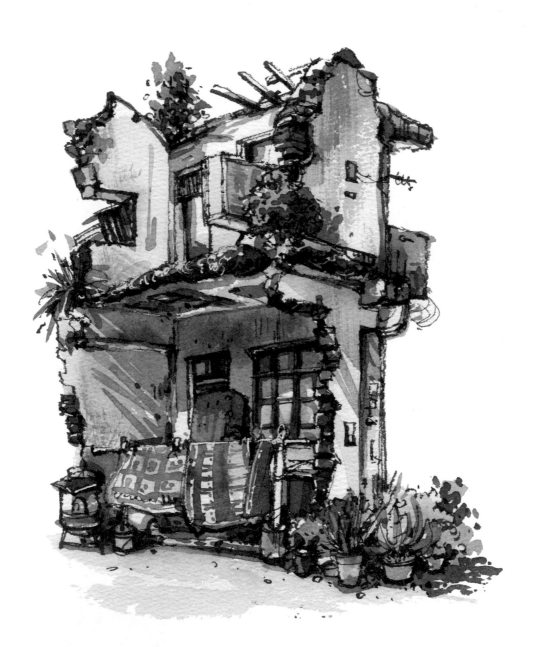

04 北頭漁村

是「北頭」不是北投。北頭漁村距離天后宮不遠，以前為了抵擋強烈的東北季風，將巷道設計成彎彎曲曲的，初來的人進到村裡很容易搞不清楚方向。出發前我大致看過地圖，莫名期待可以在漁村裡面迷路，體驗錯綜複雜的巷道設計，想著如果遇到大家說的那隻看門狗該怎麼閃躲；實際走訪卻發現，近期因為都市計畫開闢了幾條道路，直直地在漁村範圍內切出捷徑，相對也有很多建築拆除，不再具有當初的功能。

漁村人口外移嚴重，一些建築被閒置、荒廢，還有不少只留下部分結構，靜靜矗立在新開的道路邊。我們偶爾可以從路名發現當地歷史的痕跡，這裡有條「海浴路」，是因為海水浴場而得名，不過實際站在路邊，海岸線已經向後退了好長一段距離，海水浴場也歇業已久，如今只能從舊照片查看當時熱鬧的景象。

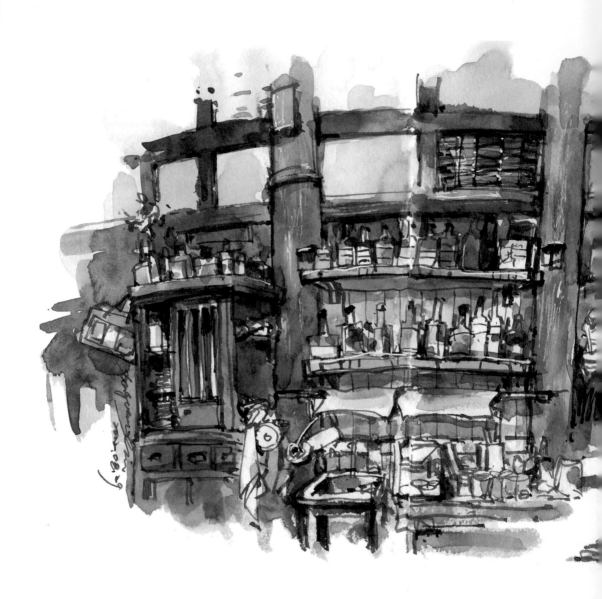

05 北頭娛椿

鹿港晚上能去的地方不多,打開google地圖搜尋酒吧,發現北頭漁村裡居然有標示,好奇心驅使下,決定和友人夜訪北頭。

這一帶住戶休息時間比較早,夜間路上沒什麼人車,依照地圖指示來到紅磚老屋前,門上的木牌寫著「有人在家,請放心推門進」。北頭娛椿取自舊地名的諧音命名,規劃成一個複合式的空間,可以喝酒、玩桌遊,有時還有表演或課程;找個吧台位置點一杯當地風土調飲,一邊聊天一邊就近觀察吧台後的編竹夾泥牆,享受北頭的夜晚。

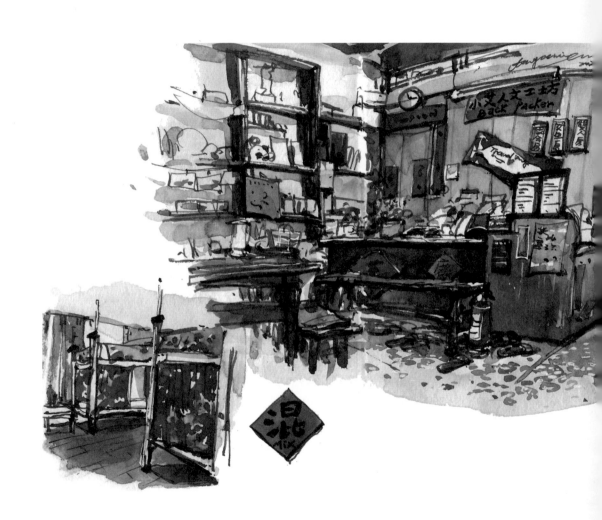

06　小艾人文背包客棧

如果想在老房子待一晚可以搜尋小鎮文化團隊的小艾人文背包客棧，位在後車巷隘門旁，距離老街很近，是由該團隊修繕而成的鹿港老屋；保留了磨石子地板、木板隔間和舊家具，其中一間房還有紅眠床，通往二樓的木梯走起來會發出咿咿歪歪的聲音，告訴來客它已有不小的年紀，想了解更多老屋保存和活化相關資訊，和管家聊聊會有意外收穫喔！

到鹿港不要僅在老街和觀光景點匆匆來去，不妨多留一晚，體驗除了熱鬧觀光氣氛外的夜晚和早晨時刻。

彰化
鹿港

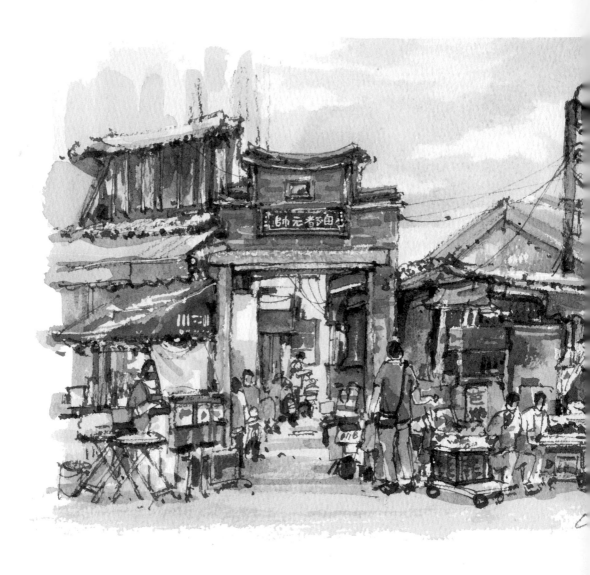

07　玉渠宮

計劃到玉渠宮找田督元帥，大概是看到我東張西望不知道在找什麼，廟前的阿姨舉起手說：「這裡有海綿寶寶跟米老鼠內～」試著坐到阿姨旁邊順著她手指方向找了一下才看到樑上的圖案，果真有海綿寶寶、哆啦A夢等卡通圖案。據說是因為田督元帥是戲曲之神，廟方希望廟內有更多元的戲曲元素，且兼顧各年齡層喜好而繪製。

另外，玉渠宮前有個打鐵鋪，木造建築結構底下放置一些打磨器具及刀具成品，這是我喜歡畫的題材，每次經過都會拿起手機拍照紀錄。

彰　化
鹿　港

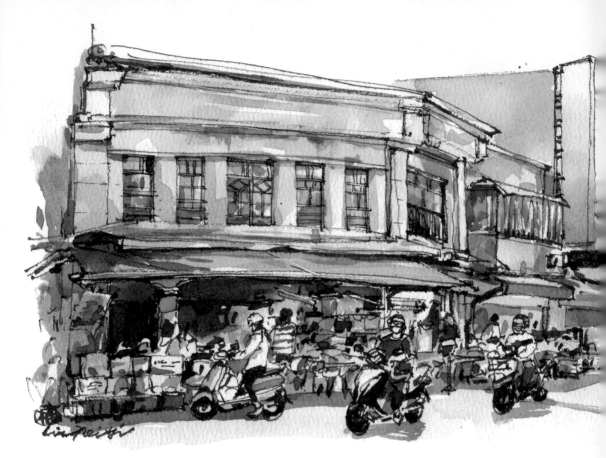

lin paichi

花生阿伯

在路路中間
每家都
金版

隨合排列

第一市場 →
詩樂一樓攤位

08　鹿港第一市場

鹿港第一市場早上是早市，傳統市場什麼都賣，從生鮮到生活五金都找得到，甚至還有活跳跳的小雞；中午過後攤販收攤，各種攤車陸續就定位，準備做接下來的生意。這裡的居民大多以機車代步，路上走路的幾乎都是遊客。

早上和朋友在市場探險，難得有機會可以跟在地人逛市場很有趣，順手帶一些食物回去開「早餐趴」，在市場買的紅薯餅、芋丸、小卷，還有隔壁伯伯給的油飯和滷蛋，經過巧手擺盤，精緻度大大提升，食慾也增加不少。

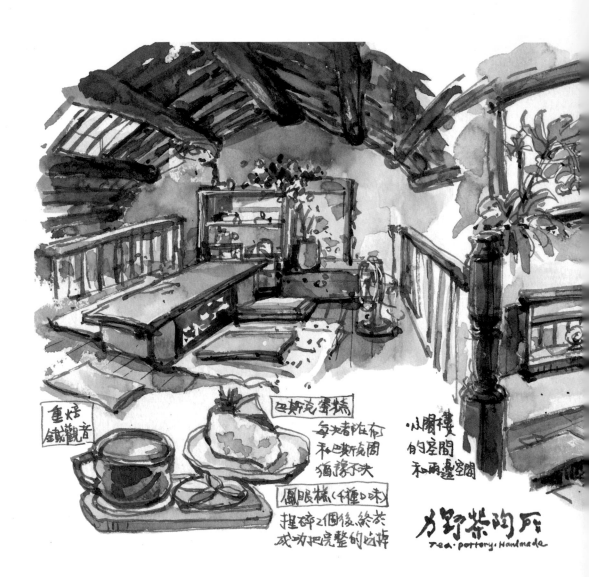

重焙
鐵觀音

四斯克蜜糖
每次者塗布
和巴斯克圈
猶豫不決

龍眼糖(4種口味)
捏碎2個後,終於
成功把完整的这持

小閣樓
的空間
和兩邊室閣

力野茶陶所
Tea · pottery · Handmade

09　力野茶陶所

位在九曲巷裡的力野茶陶所距離第一市場
只有幾步路，百年古厝裡除了展示陶藝作
品也會以茶會友，透過品茶讓來客實際接
觸器皿進而認識陶藝；每次回來拜訪最喜
歡到小閣樓空間，手腳並用地爬上木梯，
這個有些隱蔽的空間只要伸手就能摸到屋
頂，開了天窗採光好，白天幾乎不用另外
照明。

點杯熱茶會附上鳳眼糕，拿起這個小小精
緻的糕點需要控制力道，我的力氣拿捏不
好，捏碎兩個之後才順利把完整鳳眼糕放
入口中。

彰　化
鹿　港

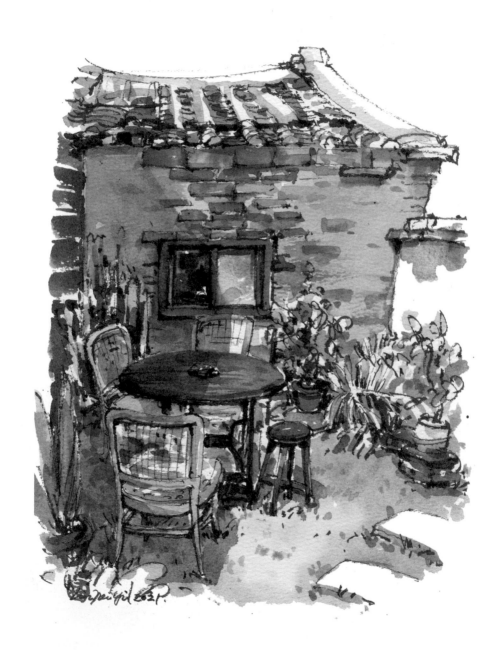

10 九曲巷

同樣為了阻擋強烈東北季風的九曲巷，彎彎曲曲也有防禦
功能，巷弄中不僅有一道走廊連通兩邊建築，還有具防禦
功能的「槍樓」，十宜樓則是從前文人雅士聚會之處。

現在的九曲巷已經不再需要提供防禦功能，在巷裡走一走
就會發現，原來傍晚第一市場前的攤車，有些收攤後就會
停放在這裡休息。

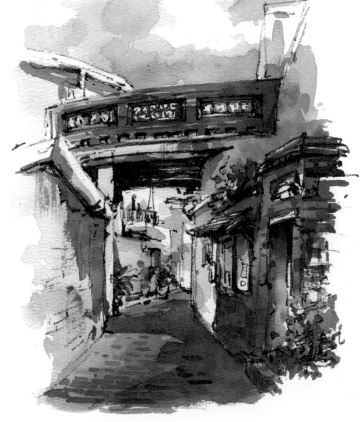

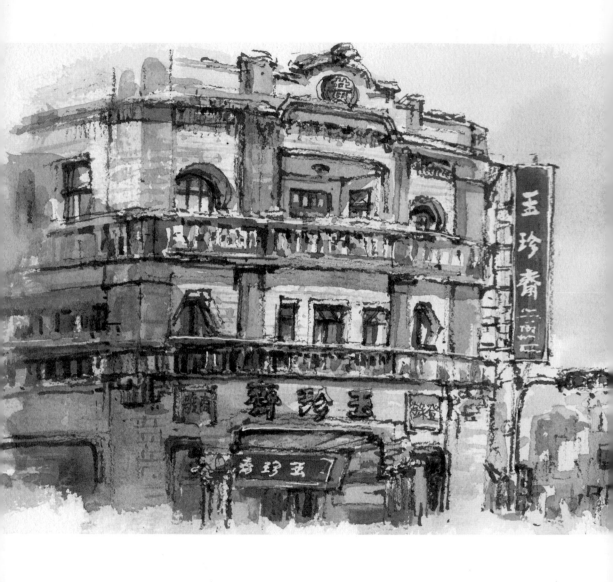

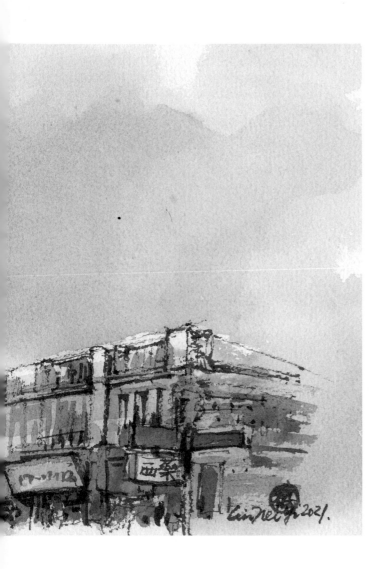

11

玉珍齋

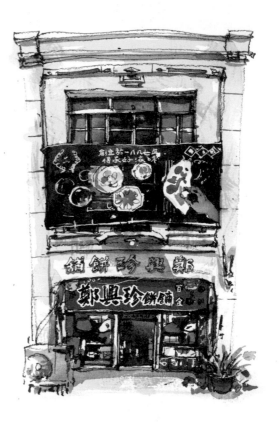

12

鄭興珍

說到鹿港伴手禮推薦幾乎都會有糕餅，綠豆糕、鳳眼糕、牛舌餅等，至於該買哪一間每個人各有喜好。

玉珍齋位於市場口，三層樓建築相當醒目，距離不遠的中山路上鄭興珍也是許多在地人的推薦。除了糕餅之外，這裡的建築形式也各有差異，挑選伴手禮之餘停下腳步抬頭看看會有意想不到的發現喔！

13　和興派出所

中山路為舊時的「不見天街」，經市區改正後，現今陽光
毫不客氣地直接闖入。已被列為歷史建築的和興派出所，
兩層樓的白色立面在店舖林立的中山路上特別明顯，這棟
建築在日治時期設置，名為「和興警察官吏派出所」，現
在仍作為派出所使用。

旁邊巷子進去的派出所後方是原本的警察宿舍，重新整理
後現在成為和興青創基地，由文創品牌進駐，不定期舉辦
工作坊及市集活動。

彰　化
鹿　港

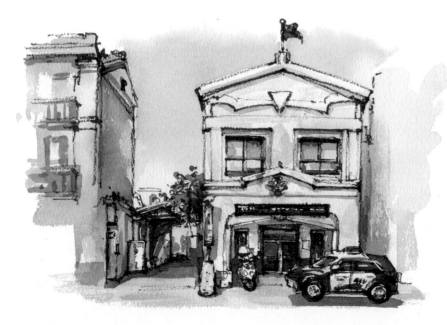

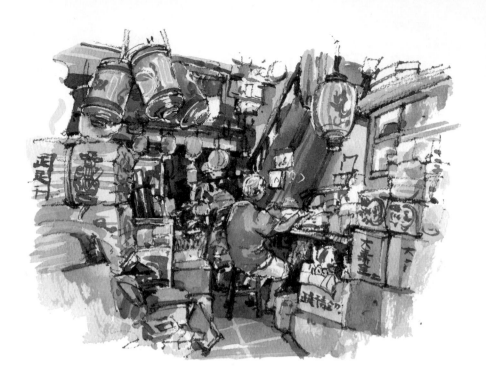

14　鹿港老店

鹿港的寺廟密度高，因此不少店舖的生意和寺廟或祭祀息息相關。

在一次參訪活動中，我難得有機會進到幾間中山路上的老店，從蘭馨齋的字畫和茶、同德發的祭祀道具、森源的轎店到益元堂的佛具店等，可以更近距離地了解這些一般遊客比較少接觸的店家。

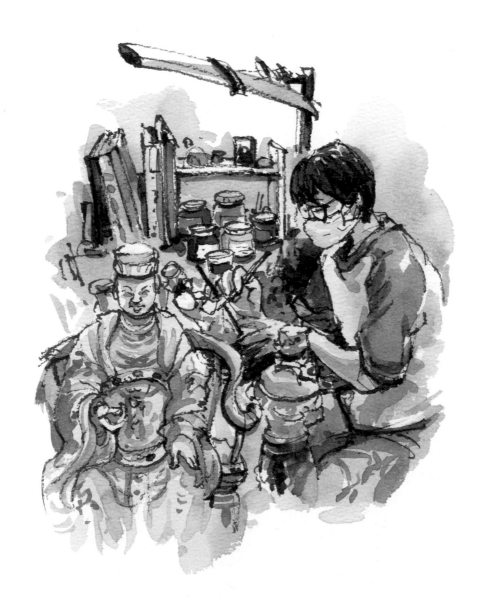

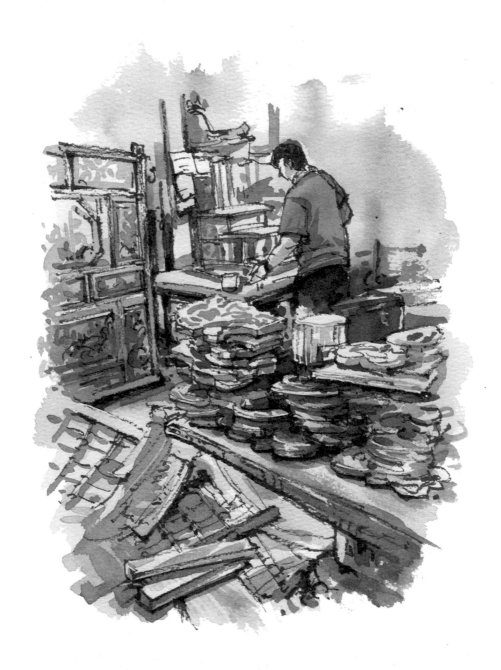

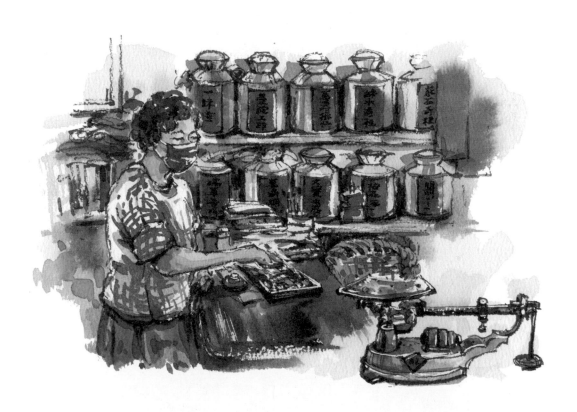

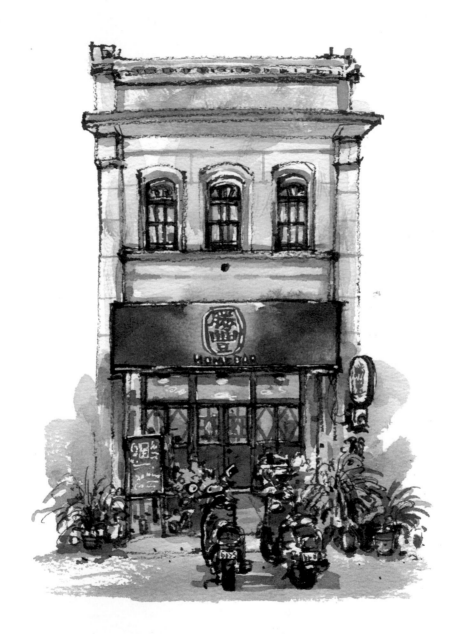

15 勝豐吧

每次來鹿港我都會到勝豐吧喝一杯精釀啤酒。勝豐吧是許家的百年街屋,當時為米行「許勝豐行」的倉庫,後出租給飲料店,老闆許鉅輝幾年前在整理這棟家族老厝後,決定回到從小長大的地方開一間精釀啤酒吧。

在勝豐吧喝酒很輕鬆,可以看看櫃上有沒有想喝的酒或是直接請鉅輝推薦,找個位子就能坐下喝酒,不用刻意做什麼,附近店家也常常在打烊後進來喝一杯閒聊幾句再回家。

這棟建築的二樓是橫街工作室,「鹿港囝仔」就在橫街工作室進駐,當初因為參加地方創生活動而認識鹿港囝仔的張敬業,因此才有後續的合作,參與今秋藝術節、辦展、工作坊,經過一次次的參與也讓我更加認識鹿港,使這個小鎮對我來說有了更多連結。

彰　化
鹿　港

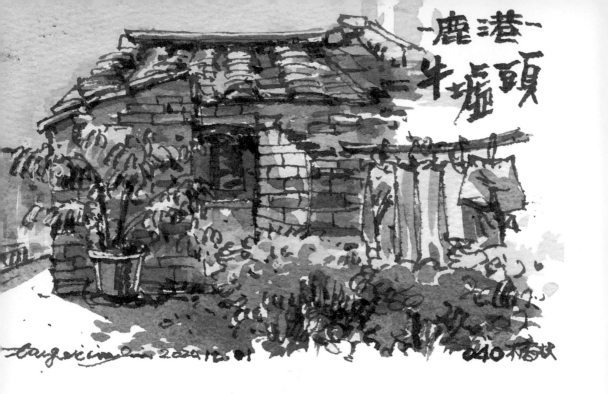

16 鹿港牛墟頭·米行

勝豐吧位在民族路上，民族路舊稱橫街，橫街上曾經米行林立，目前僅留有幾家仍在營業；這一帶聚落曾經是牛隻交易處，舊名「牛墟頭」。

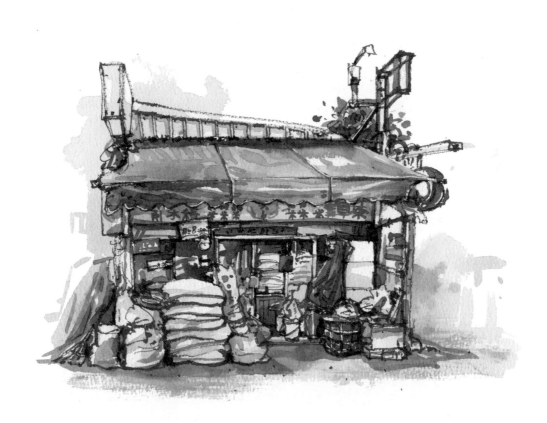

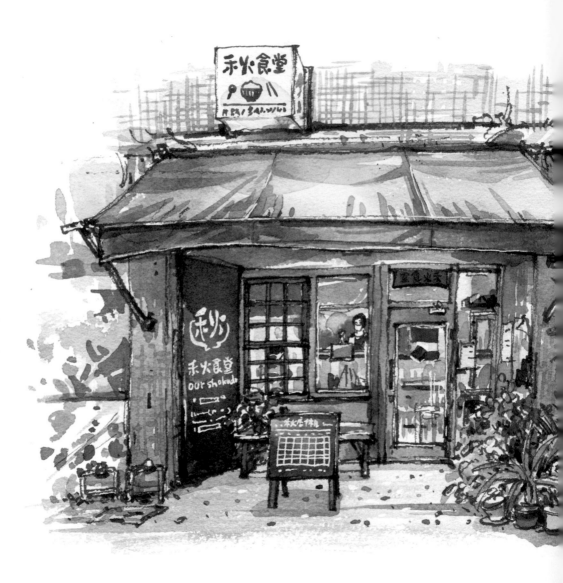

17 禾火食堂

收到邀請到禾火食堂換宿,也因此有機會
能夠記錄「禾火食堂1.0」的內外景,隔
年餐廳就要搬移他處升級成為「禾火食堂
2.0」。

會和這裡結緣的契機,起因為過往舉辦藝
術節時,大家常常不知道要吃什麼而累積
一些共食經驗,最後成為能讓大家一起吃
飯的禾火食堂。

彰　化
鹿　港

18 鹿港春仔花

這天下午和敬業到龔老師與施老師家泡茶聊天，聽鹿港腔很有意思，音調和一些詞的用法和我平常聽習慣的有微妙差異。龔老師以前經營相館，目前已經退休，現在繼續拿著相機紀錄鹿港，但聊天中還是有居民推門進來說要照相，知道相館歇業都覺得可惜。

聊天期間施老師仍在工作桌前專心做著布袋戲表演要用的春仔花，聽她說話完全就是職人性格，熱愛春仔花這項技藝，並對作品有自己的堅持，沒有「大概」這件事，要達到自己的標準才可以。

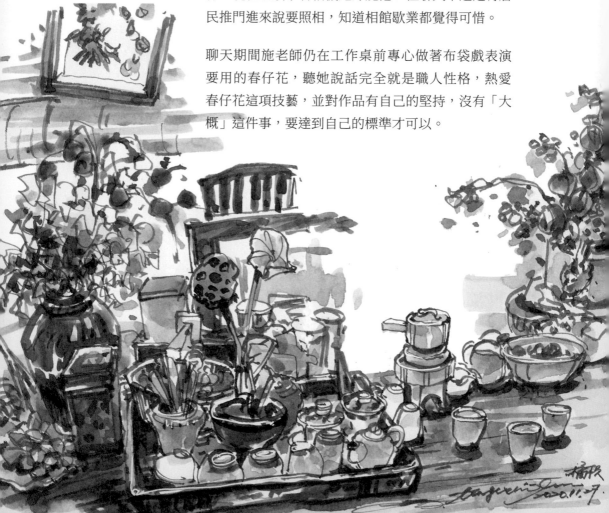

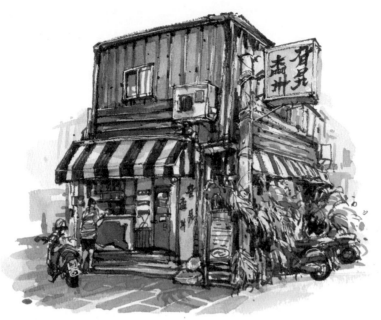

19 旮旯㕦卅

初次到訪鹿港，當地友人騎著車載我四處晃晃大致認識一下街區，路過九曲巷強力推薦這間早餐店，名字太特別所以很容易留下印象，老闆在三十歲時來到九曲巷角落開店而命名。早餐以炭烤土司為主打，經典口味用料實在好吃，但我更喜歡平日限定，每兩個月更換一鹹一甜兩種口味，平日來總會有驚喜，當然非點不可；更特別的是除了吃早餐，這裡還能預約理髮呢！

這個名字超難念的街角早餐店成了我每次到鹿港必吃的店之一，可惜旮旯㕦卅中山店已結束營業，目前搬至鹿草路繼續為大家提供美味早餐。

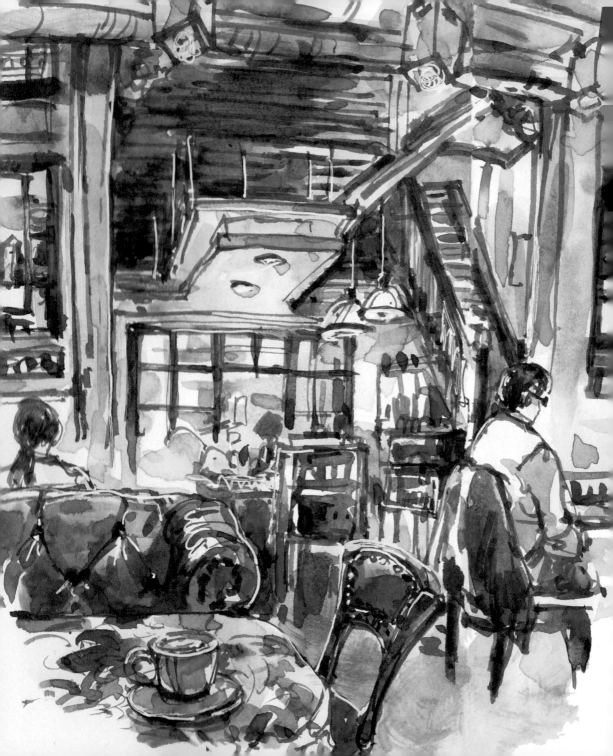

20　孩堤咖啡

彰　化
鹿　港

丁家大宅，清光緒年間鹿港僅存的進士
第，正面為洋式建築，後面是閩南式四合
院。孩堤咖啡就在前面洋式建築的部分，
一開始我不知道街屋前後關係還繞了街區
一圈，才發現前後空間其實是聯通的；雖
說是洋式建築，但細看裡面的隔間、門
框、橫樑等又相當中式，坐在紅色沙發
上，桌面用花布裝飾，點一杯卡布奇諾，
整體空間元素和氣氛多元。

耳尖聽到鄰桌來了一組家族客人，三代人
對話也是相當多元，用不同語言聊起祭祀
習俗，聽起來相當重視細節。

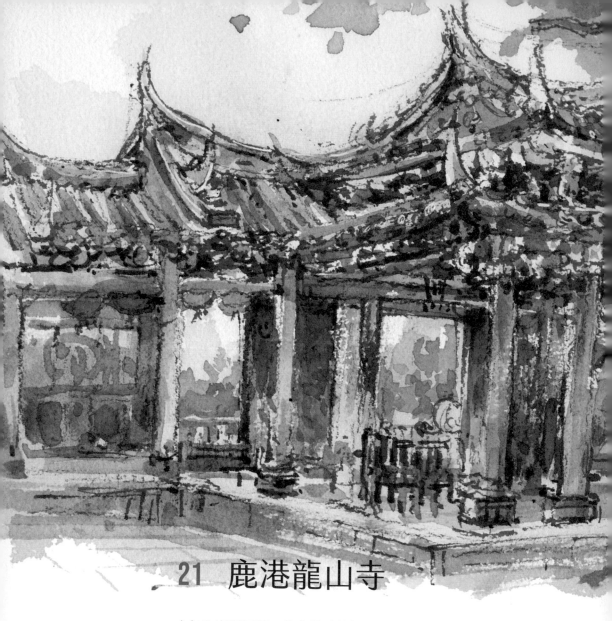

21 鹿港龍山寺

中午和鹿港囝仔工作室的夥伴們約了午餐，一整盤的份量
太多實在吃不完，飯後決定散步到龍山寺消化一下。我特
別喜歡午後的龍山寺，寧靜沒有太多聲音干擾，很適合午

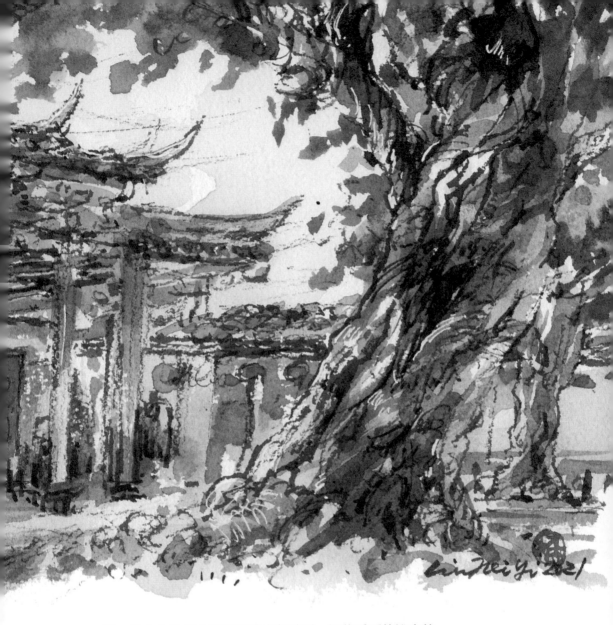

睡，幾次來訪都會遇到阿伯在打瞌睡，還能看到傳說中的
藻井，年久斑駁，乍看滄桑仍透露低調的華麗感。

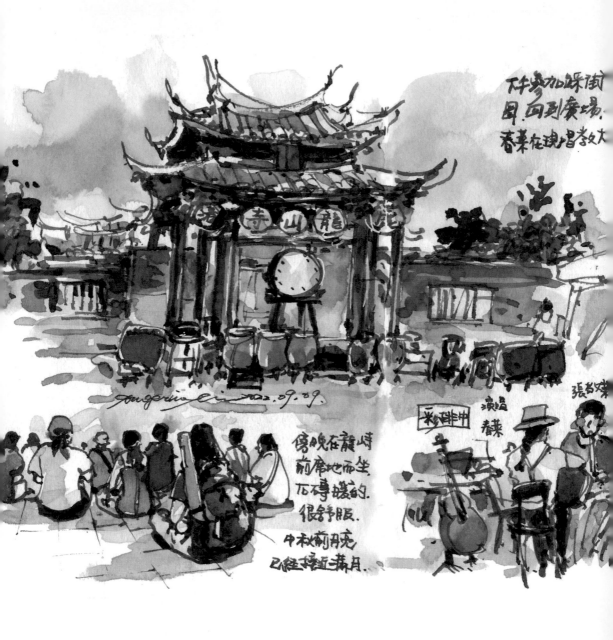

下午參加踩街
團.回到廣場.
春菜在現場教大

傍晚在龍崎
前席地而坐
石磚暖的
很舒服.
中秋前月亮
已經接近滿月.

演唱
春菜

張智煒

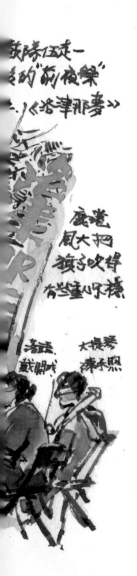

「2022洛津那夢」的前夜祭和開幕式就辦在龍山寺前廣場，大家席地而坐欣賞日本音樂家高水春菜表演，一起學唱活動主題曲，秋天午後的石板地有著太陽留下的餘溫，暖暖地，讓合唱的氣氛更溫馨了。

22　書集囍室

散步走到「街尾」距離龍山寺不遠，就晃到鄰近的書集囍室看看，老屋空間不大，前一天遇到來此參觀的團體，因為人太多就沒有跟著擠進去，直到書店關門前才和老闆聊幾句，老闆很熱心的介紹，可以感覺到他對這屋子的愛，買本書和月曆，說了還要再來拜訪。

隔日再訪，老闆很好聊，話匣子打開就停不下來，雖然他說自己臉盲，不過還記得我；點了甜湯和熱茶，在樓井旁坐一會，發現挖空設計很適合樓上樓下聊天，不用爬上爬下也能看到彼此的動靜。

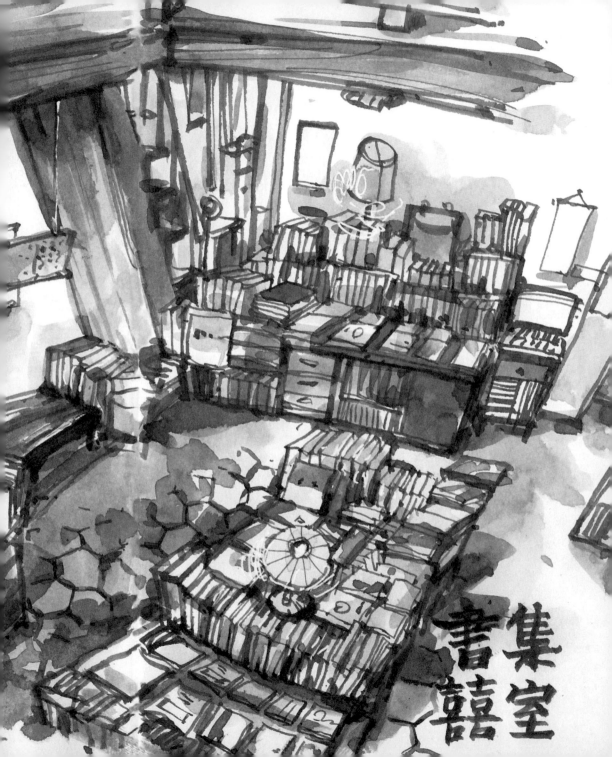

集喜
書室

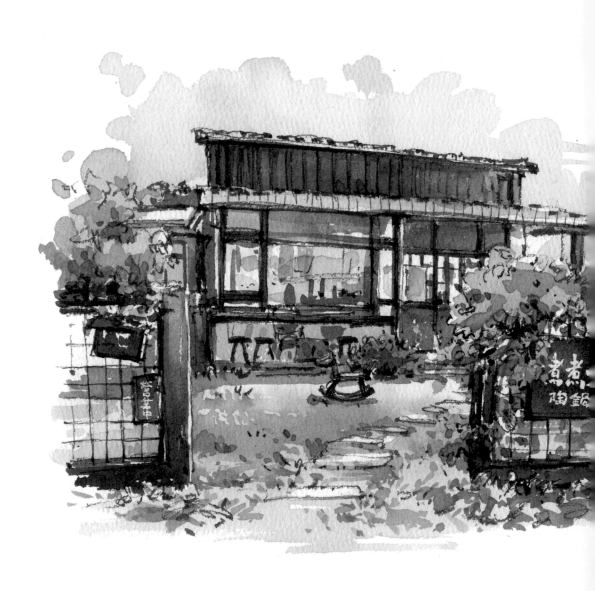

23　煮煮咖啡

如果想找個寬敞舒服的地方休息同時又有好喝的咖啡，我會到煮煮咖啡來報到。最喜歡他們的無菜單咖啡，三杯咖啡有三種口味，老闆煮什麼就喝什麼，適合選擇障礙的狀況同時還能有驚喜，有時候老闆還會加碼。

煮煮的咖啡是用陶鍋炒豆，比一般製作過程更費時費力，老闆阿智不擅言詞，但聊起咖啡可以明顯感覺到「溫度差」，語句間充滿熱情，在家鄉做著自己熱愛的事。

彰　化
鹿　港

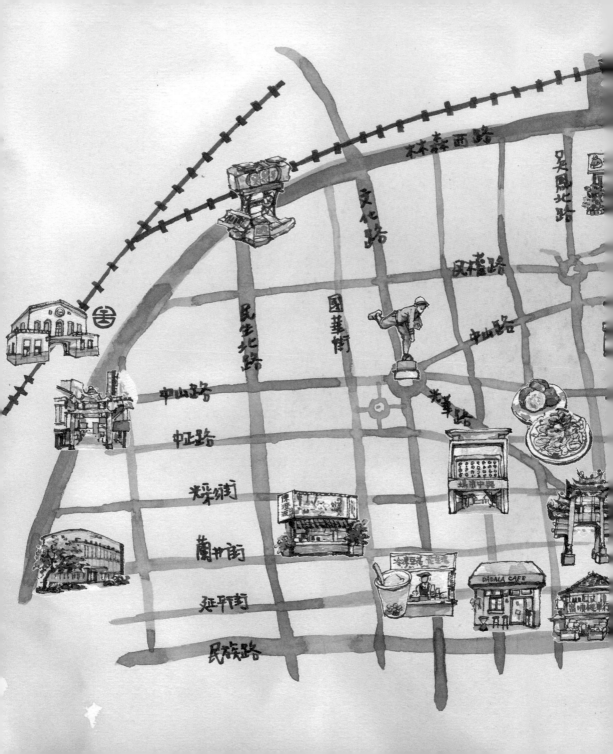

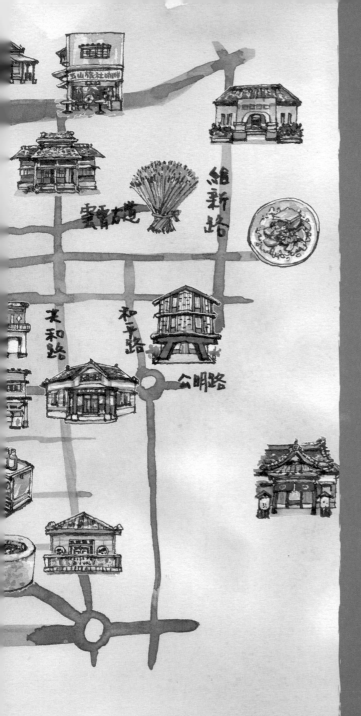

嘉　義
———
舊　城

木造老屋向來是畫畫相當好的題材，
即使沒有動筆，拍下的相片也佔據手
機記憶體不少容量，在木都嘉義，市
區範圍不大，只要步行就有看不完的
老房子，不論何時走累了，也還有幾
乎24小時都能找到的熱騰騰雞肉飯。

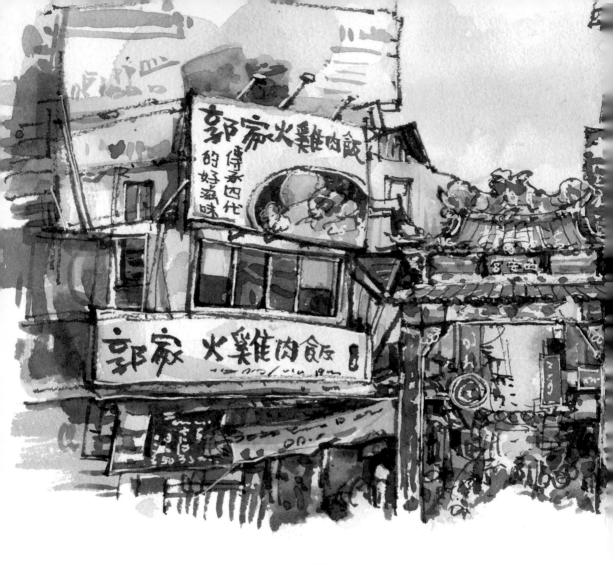

24 嘉義雞肉飯

一走出嘉義火車站，廣告看板上各家雞肉飯立刻「刷一波
存在感」攬客，不愧是雞肉飯之都，在嘉義的雞肉飯店家
數量甚至高於便利商店。

雞肉飯由火雞肉、米飯、醬汁、油蔥酥組合，從白天到
黑夜，各個時間點都能找到一碗熱騰騰的雞肉飯，店家
眾多各有擁護者，每個嘉義人心中都有最對自己口味的
選擇；身為觀光客的我，喜歡在肚子餓的時候打開google
地圖，查找附近店家，慢慢拼湊屬於我的雞肉飯地圖。

25　嘉義市立美術館

原為菸酒公賣局嘉義分局，後來規劃成現在的嘉義市立美術館。

嘉義有「畫都」之稱，美術館的設立是希望以既有的藝術及人文歷史為基礎，透過典藏、出版、展演等方式，進而發展出更多可能。不同時期的建築經過改建有了新的面貌，因此無論是外觀或內部，都值得多留點時間仔細觀察。

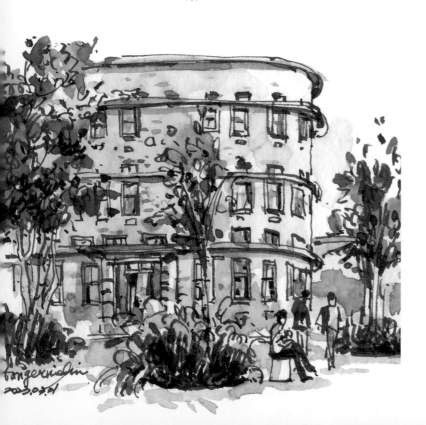

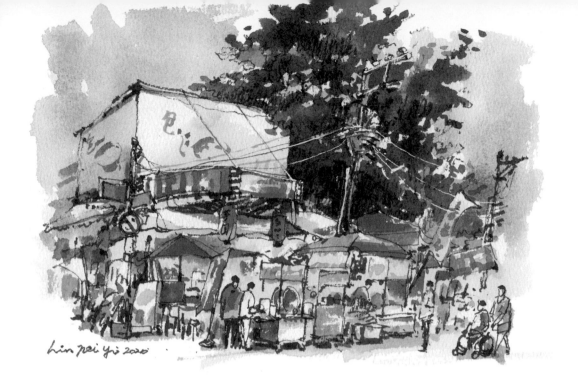

26 文化路夜市

把行李丟在旅館輕裝出門逛夜市，章魚燒、咖啡牛奶、豆花，雖然也想吃雞排但剛吃完晚餐只好作罷；在文化路夜市來回一趟就能拎著食物到附近公園和友人分食，公園裡遛狗、散步的人不少，還有人在唱卡拉ok，拖來機台架好麥克風架就定位，前面放幾張紅色塑膠椅就能開唱。

我們吃完宵夜，決定起身散步幫助消化，加入附近住戶繞著公園的行列，邊散步邊聊天，逆時針轉了幾圈，隨著時間漸晚人潮慢慢散去，燈光也一盞盞熄滅，深夜只留下基本照明，是時候該回旅館休息了。

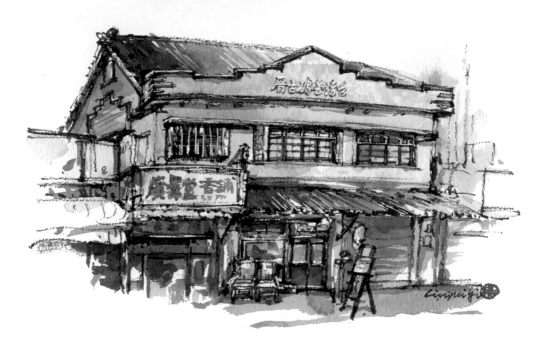

27 花磚博物館

隨著都市發展及更新，許多老屋隨之拆除，而花磚博物館的創立就是為了保存從老屋拆除下的花磚，館內蒐藏上萬片花磚，一片片都有其代表含義；以當時的社會條件來說，能使用花磚裝飾是身份地位及財力的象徵，如今建築主體已不在，只能透過花磚留下曾經繁華的證明。

花磚博物館位在大馬路邊，入口左右兩邊店面各是不同商家，建築本身有近百年歷史，地板由檜木組成，入內得脫鞋，參訪時可以近距離欣賞花磚的美並了解其製程和背後歷史意義，館內提供導覽與體驗活動，不僅注重保存更努力傳承花磚文化。

28 國寶戲院

在生意很好的林聰明沙鍋魚頭附近不遠處有個陰暗的穿廊，乍看不知道會通往哪裡，抬頭一看，上面陳舊的招牌寫著「寶戲院」三個字，依照字距推測最前面應該還有一個字，只是這個不知道是什麼字已經拆除。

從穿廊裡面走過才發現這裡通往後面巷子，一旁已廢棄的看板上找到歇業戲院的名字——國寶戲院，緊鄰的興中市場也早已散市，熱鬧不再。

嘉　義
舊　城

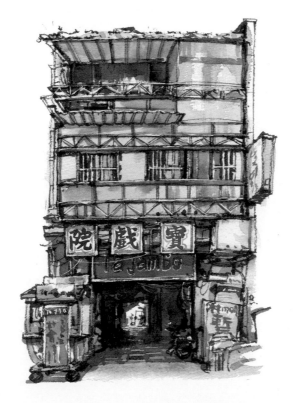

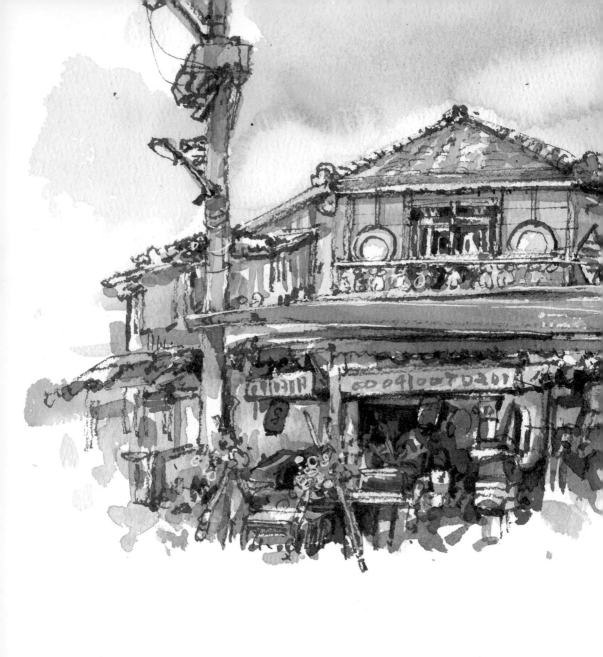

29 蘭井街

蘭井街，因一口由荷蘭人鑿的「紅毛井」而得名，對面建築立面淡藍色的漆，搭配雅緻窗框相當吸睛，據說這裡曾是茶室，現在看到的市場攤位一帶以前更是熱鬧，有旅社、茶室、餐廳和戲院等，從現有銀樓密度回推，可以稍微想像繁榮的曾經；另一邊則是相當有年代感的新陽春藥行，伯伯們閒來無事就在店前擺了板凳、棋盤，下棋兼閒聊打發時間。

嘉　義
舊　城

這LOGO太可愛,一撞頭就很難木注意到,但"新林西藥房"為什麼要畫一隻恐龍在上面???

行氣電日春 🏮
行器樂日春

• 夾在縫裡有一扇門:

這裡走路不能木
快但不自覺也會放
慢.東張西望倒不
致於被撞.周為
車行速度也不快.
且不按喇叭的.

• 作灶!居然.

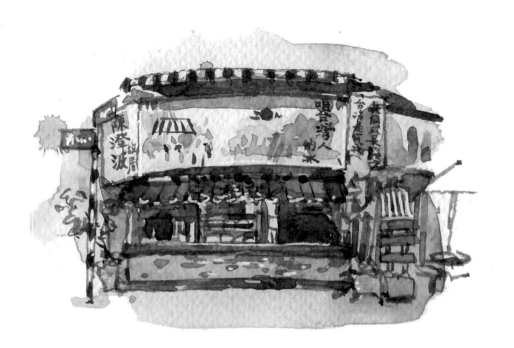

在蘭井街走路不能太快，也會不自覺放慢速度東張西望，
不過就算沒有專心看路倒是不至於被撞，因為小巷裡行車
速度不快，也沒人按喇叭。巷弄裡有著綿延不斷的老屋和
各種技藝店舖，走一走也許就會遇到個伯伯坐在門口，利
用室外光照做事，通風又能節省室內照明。

招牌上寫著「陳澄波故居」，外觀看不出原來住宅樣貌，
一樓的「咱台灣人的冰」賣冰，早上經過就看到姊姊阿姨
們在開著的後門忙著把地瓜削皮處理，遠處就能聞到冰店
備料的香氣。

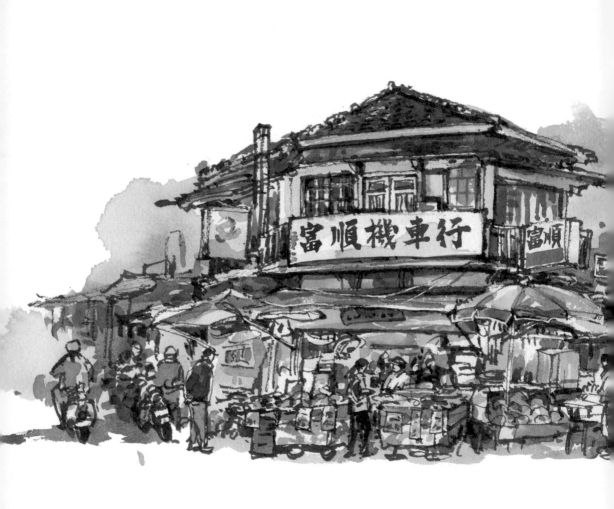

30 富順機車行

嘉義市區的街道範圍不大很好逛,日治時期街道改正後呈現棋盤狀,方向清楚,但也因為是舊時規劃,以現在的狀況來說,路寬狹窄已不敷使用,所以有了「限制性道路」規定,在一些道路上機車雙向通行而汽車只能單行。

走在路上兩旁的許多建築保留了木造外觀,我特別喜歡在巷口駐足觀察,即使被招牌遮擋還是有趣的地方,像是上面招牌寫著機車行,底下店面卻是水果攤,那機車行是什麼時候營業呢?富順機車行的兩層樓建築,一樓作為店面使用,二樓可以看到精緻的造型。

嘉 義
舊 城

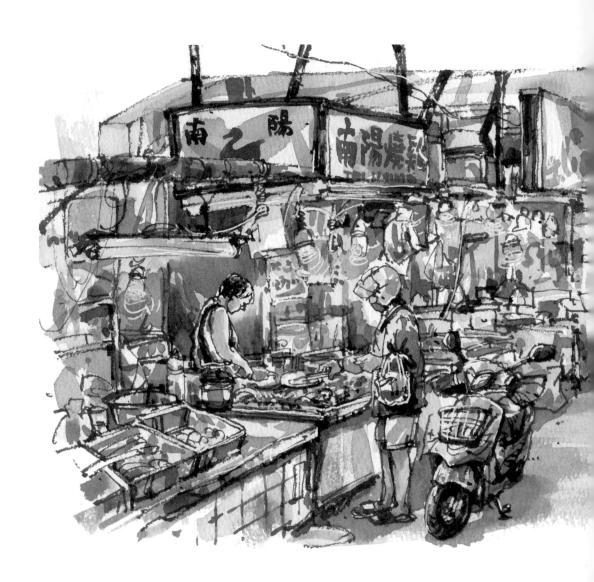

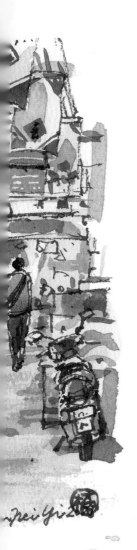

31 東市場

東市場一帶應該是最熱鬧的區域，生活所需一應俱全，除了傳統市場攤位，各式小吃美食、婚喪用品、祭祀道具等都能來此採購，還有作為信仰中心的城隍廟，不管是當地人還是遊客經常聚集在此。

東市場的主要建築建於1914年，至今已超過百年，保留木造屋頂結構，兼顧通風和採光，歷經火災、地震等破壞後，以水泥增建擴展使用空間。樓上據說曾有戲院和旅社，但目前已清空閒置，只能從殘留的地磚、裝飾等物件猜想過往熱鬧盛況。

嘉 義
舊 城

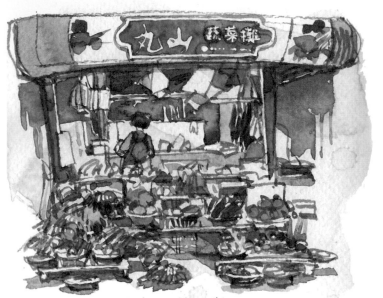

• 不會買菜但很喜歡又這樣的攤位.
 什麼菜都有 看著舒服

• 有菜也要有肉 but.
 已經休息了的肉攤

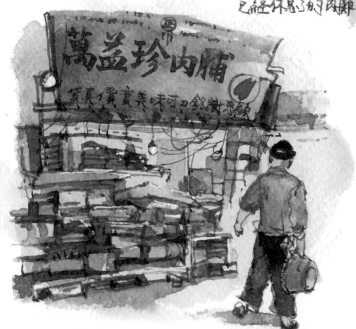

早市大概營業到中午，收攤的阿姨看我們東張西望說：
「迷路了也不用擔心，到處轉一轉總會轉出去的，要再
來嘉義玩喔！」

午餐時間肚子餓就到飲食區覓食，市場裡必有美食，春
捲、肉捲、牛雜湯、排骨酥、筒仔米糕、楊桃湯等，每一
家生意都很好，胃口不夠大還會選擇障礙呢！

嘉　義
舊　城

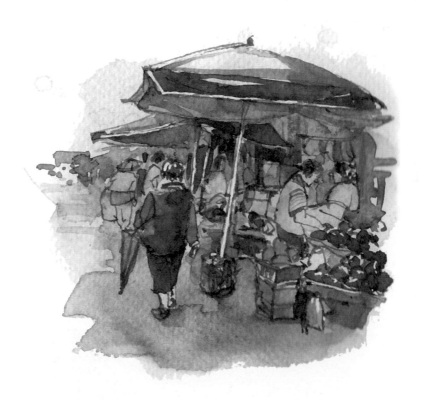

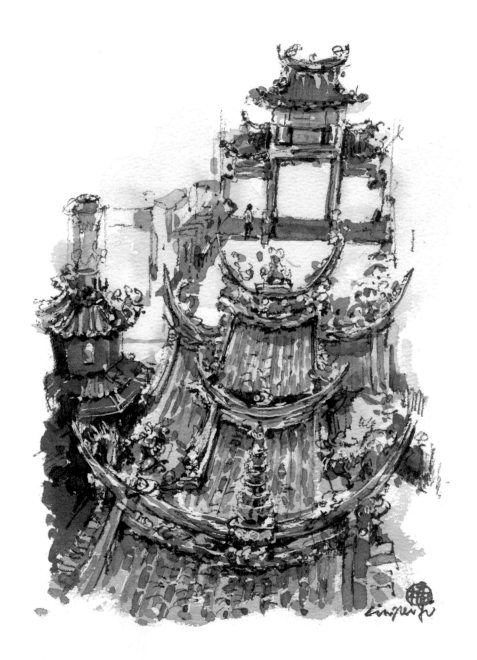

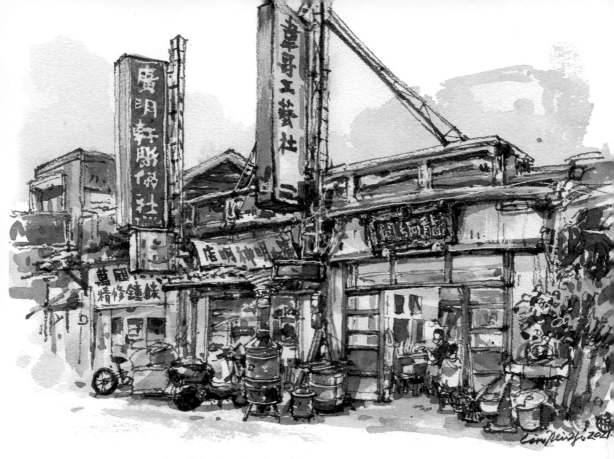

32　嘉義城隍廟

每次遇到宮廟總會忍不住進去看看，自身倒是沒有什麼特別信仰，就是莫名有探險的感覺。

嘉義城隍廟比想像中來得大，歷史悠久，留有台灣不同時期的文物；我一層一層上樓，每一層的神祇各有不同職責，想求什麼來這裡都可以滿足，最後爬到最高的玉皇大帝所在，站在廳前俯瞰，前殿屋瓦、前埕、牌樓一路延伸到周邊市場，視野開闊一目瞭然。

33 公明路醫生街

從東市場繞出來，走在公明路上會看到左右兩側造型特別的建築，分別是振華兒科和黃瑤醫生故居，現在都已經歇業閒置；倒是門前市場依然熱鬧，有人擺攤做生意，也有在騎樓擺放桌椅讓人休息喝咖啡。

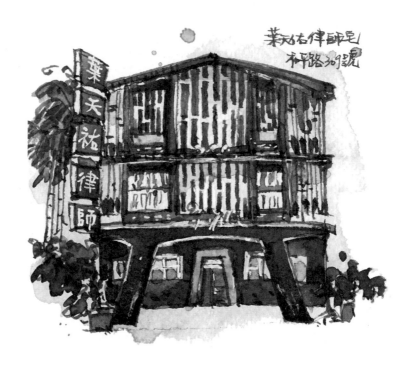

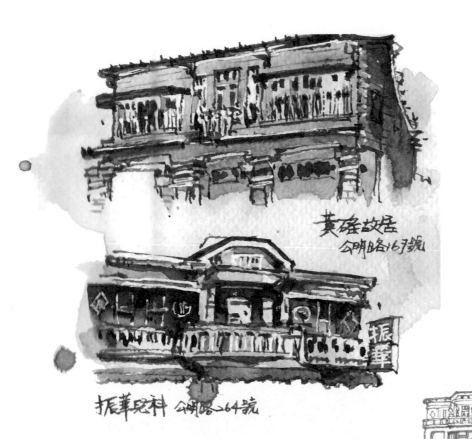

黃碖故居
公明路167號

振華

振華兒科 公明路264號

公明路又稱醫生街，日治時期習醫者返鄉多選擇在這一帶
開業，因此診所密度很高，再往東走就到圓環，原本是
東門的位置，如今城門已被拆除，由大榕樹和尿尿小童取
代；附近還有一間葉天佑律師事務所，外觀也是相當特
別，長得像有兩隻腳的古老電視機外型，被當地人稱為
「電視屋」。

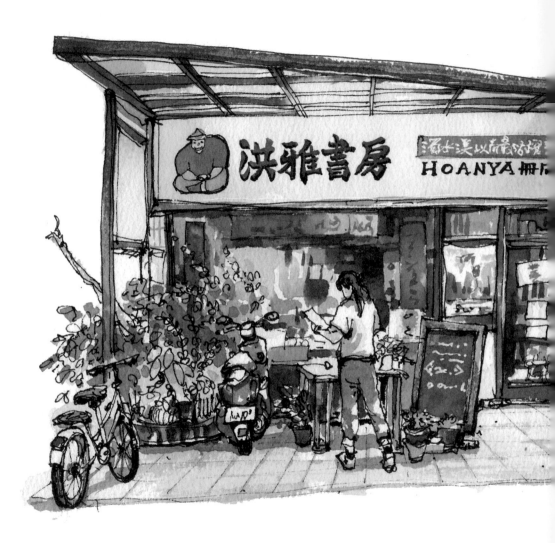

34　洪雅書房

每到一個地方旅行時，除了咖啡廳，書店
也是我會排入行程的地方，如果可以的話
希望大家帶一本書、一張明信片或是參加
活動，以實際行動支持書店營運。

不同於連鎖書店，獨立書店的選書會有各
自關注的類型，也因此讓書店各自長出自
己的個性。洪雅書店選書以台灣歷史、生
態環境、新農業等議題為主，經常舉辦講
座邀請不同領域人士來分享，也提供當地
居民交流的空間。

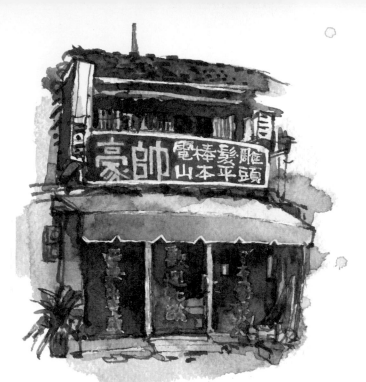

吃完午餐一路往北走,走在和平路上看見古道
指標就跟著指標走小雲霄古道,路口地圖看
小才知道原來桃城之路是這樣來的。豪帥
理髮就是讓人進去後變得
豪帥(山本頭)順
天堂醫院居然是
張博雅家的!!!
可惜得預約參觀

院醫堂天順

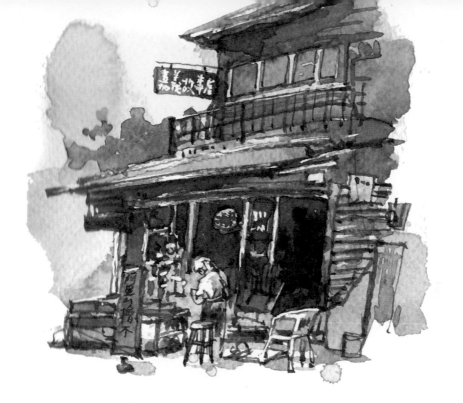

35　雲霄古道

前往檜意生活村的路上看見古道指標，在好奇心驅使下
改變路線跟著指示走。嘉義古名「諸羅山」，而後建城為
「諸羅城」又名「桃城」。古道路口的地圖說明了桃城之
名的由來，桃城不是指現在的桃園而是嘉義，起因嘉義舊
城輪廓像顆桃子，理由就是如此簡單明瞭。

雲霄古道是諸羅城進出北城門和東城門的通道，古道旁
有九華山地藏庵，香火鼎盛，早年附近居民就以「剖香
腳」維生。小路裡看到的豪帥理髮廳也是很直接的命名方
式，想變帥來這裡就對了，招牌上的山本頭頗有時代感。

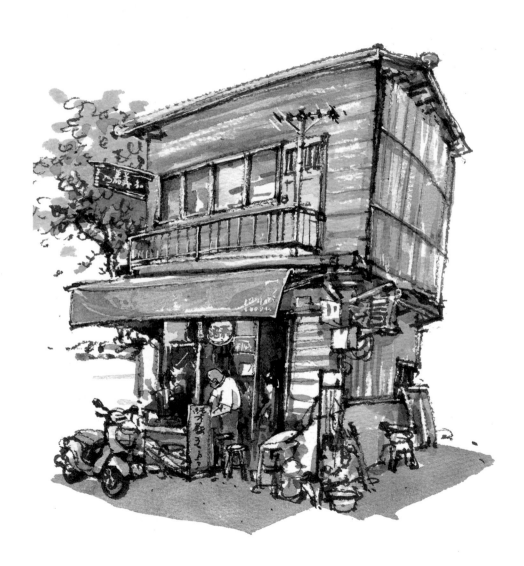

36 檜意生活村

日治時期的「檜町」為阿里山林業宿舍,建材多為阿里山檜木。佔地廣闊,保留下來的建築經過整理後作為展覽及店舖使用,是遊客必訪的景點之一,店內可體驗濃濃的日式氛圍,假日總是人潮不斷。

園區旁邊還有一間嘉義故事屋,兩層樓建築,路過就聞得到濃濃木頭香,每次經過都會看到一位伯伯專心做著手邊工作,他從林務局退休後開始從事雕刻創作,門前擺放各式手作物件,標榜使用阿里山檜木製成;午後遊客來來去去,伯伯默默地在門口磨著木頭,貓靜靜地躺在一旁陪伴著。

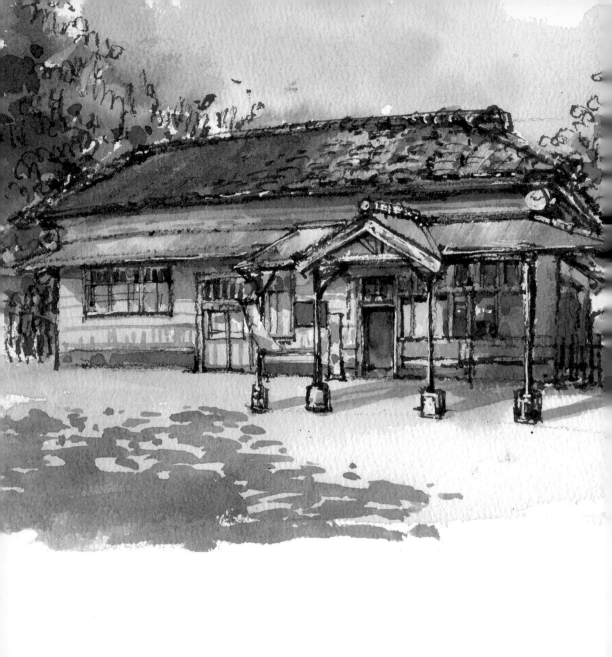

37　北門車站

阿里山森林鐵道在林業禁止砍伐後改為觀
光使用，運行部分路段載送旅客上山。目
前的本線從嘉義站出發，一路向上爬升至
奮起湖、十字路，另外還有阿里山森林遊
樂區內的支線及主題列車可供乘坐。

作為早期阿里山森林鐵道起點的北門站，
距離嘉義站不遠，歷經大火燒毀及地震損
壞，之後以原建材修復。火車班次不多，
車站周邊平日人車較少，相較於鄰近熱鬧
的檜意生活村顯得寧靜許多，但只要火車
即將進站就會有不少人聚集觀賞，一睹森
林火車運行之姿。

嘉　義
舊　城

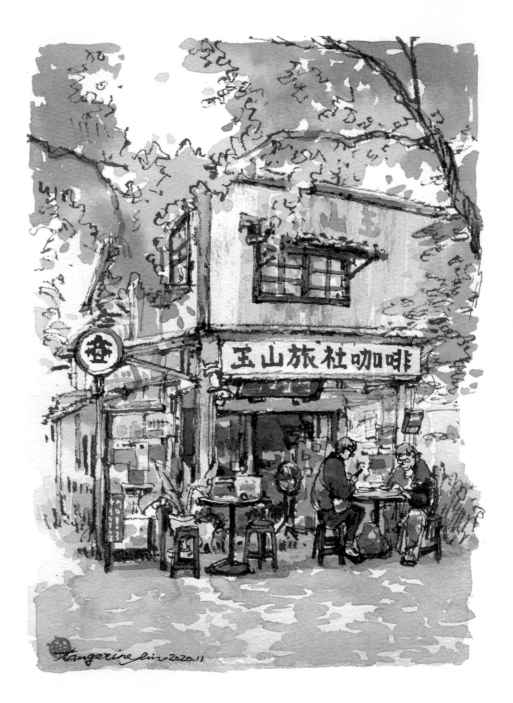

玉山旅社咖啡

tangerine lin 2020.11

38 玉山旅社

利用參加活動的空檔四處走走看看，打算找個地方納涼時想起好久不見的玉山旅社。大熱天沒什麼食慾，似乎應該點啤酒消暑，但白天喝酒又有點奢侈；冰咖啡附的菜脯餅很開胃，一個不注意就一塊接一塊塞進嘴裡。我還在這裡巧遇了阮劇團團員，聊了一會兒得先離開，可惜沒能促膝長談。

北門車站前的玉山旅社是超過一甲子的木造老屋，原為住家後改為旅社，提供早年往來山區及市區的小販休息住宿，當地人稱為「販仔間」。曾經荒廢面臨拆除，但由一群志同道合的人承租保留下來，合力改造成可以使用的空間。除了喝咖啡，特別保有隔間提供住宿，二樓榻榻米或坐或臥都很舒適，幾年前曾留宿一晚的記憶相當深刻。

只可惜這棟有歷史感的木造建築在2022年一場大火燒毀。

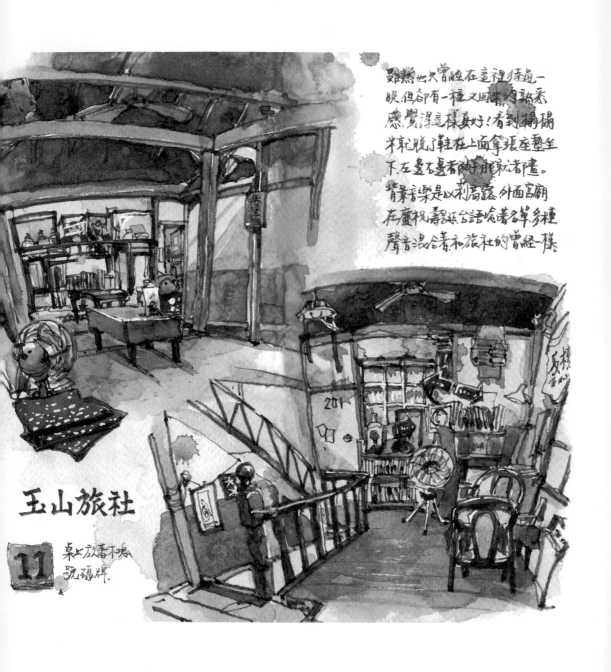

雖然也只曾經在這裡待過一晚，但卻有一種又回來的熟悉感覺得這樣真好！看到榻榻米就脫了鞋在上面拿張座墊坐下，左邊在畫者的好朋友就在畫畫。背景音樂是以利高露外面宮廟在慶祝壽誕台語唱著許多種聲音混合著和旅社的曾經一樣。

玉山旅社

11 桌上放著不壞的號碼牌.

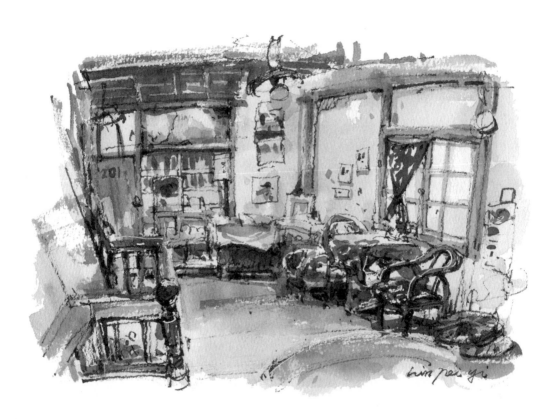

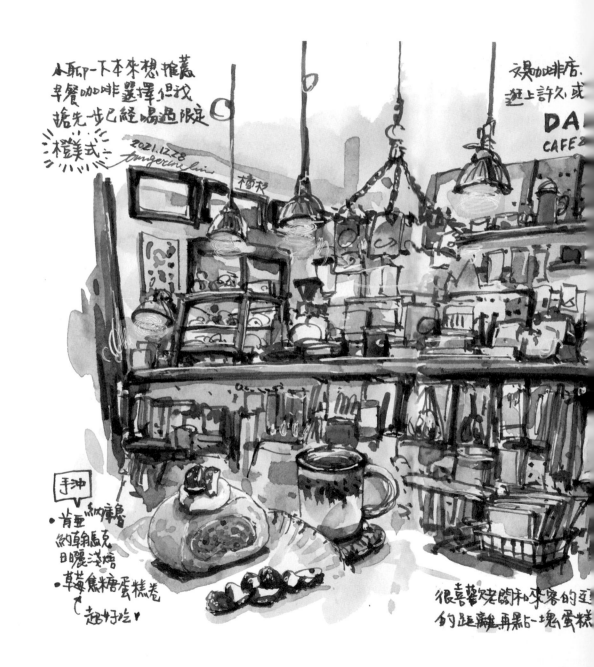

可觀察可以4子
杯咖啡感覺
被文具包圍
的氣氛

ERY

不勉強是舒服
見。

39　DADALA咖啡

喜歡喝咖啡的人應該都有一個會無限擴張
的口袋名單，看到有興趣的店家就先放入
名單，等著之後有機會一間間探訪。某
次晚餐後散步經過名單裡的DADALA咖
啡，雖然已經不是下午茶時間，在發現有
位子時還是忍不住推門入內一探究竟。

DADALA咖啡是文具控會喜歡的咖啡
廳，由老住宅改造後的空間雖然不大，櫃
架上擺滿文具卻不覺得擁擠，店內結合了
文具和咖啡，還有很多從日本來的文具，
來尋寶或是喝杯咖啡都是很棒的選擇。

可惜延平街的DADALA咖啡已結束營
業，不過還是可以到另一個品牌「スピー
ドSupiido」外帶一杯咖啡喔～

嘉　義
舊　城

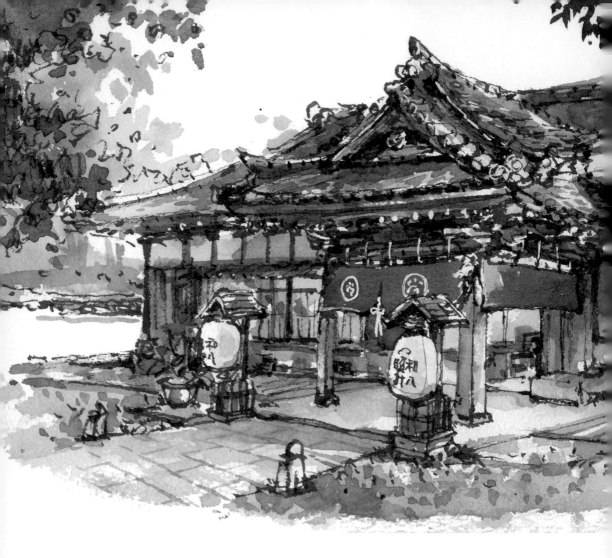

40　嘉義市史蹟館

嘉義公園佔地廣闊，公園裡留有各時期的建築，孔廟、神
社、射日塔等，另外也有林業、農業試驗所種植的多種熱
帶植物；在公園內散步會發現這裡植物密度高且多元，棒

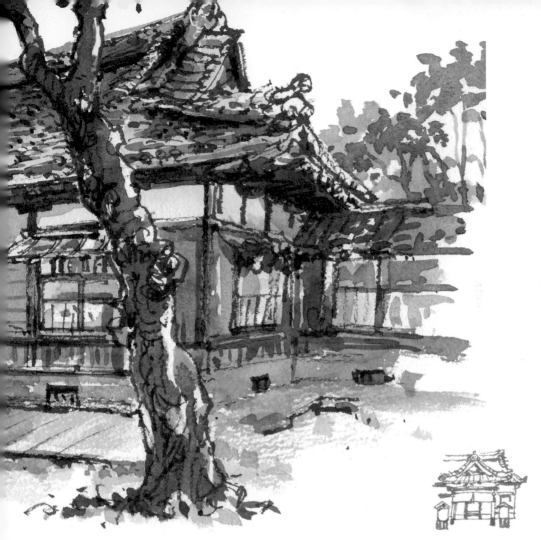

球場緊鄰公園旁，傍晚時分不少民眾會來運動、遛狗。

嘉義市史蹟館同樣位在嘉義公園，為日治時期嘉義神社附
屬齋館及社務所，現為市定古蹟，館內展示和嘉義相關的
文物資料。

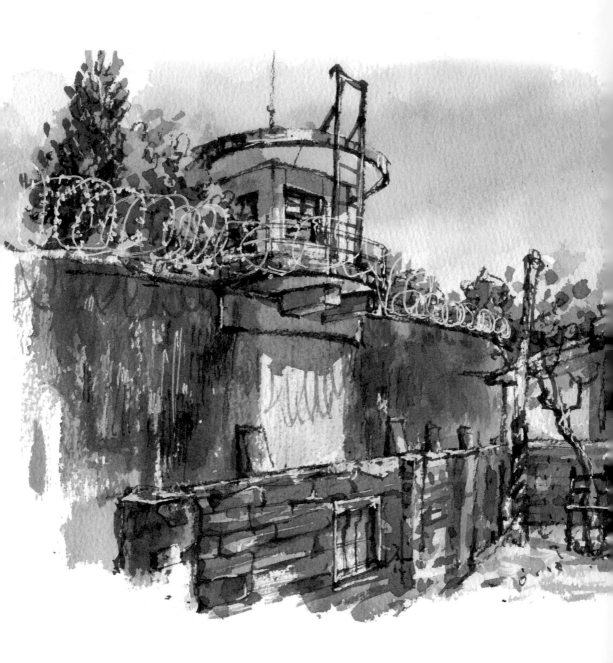

41 嘉義舊監獄

幾年前初訪是為了參加刑務所相關活動，
搭著遊覽車造訪不同地方遺留的刑務所，
當時的嘉義舊監獄還處於閒置已久、保存
與否的階段，因此才有了那一次的拜訪行
程；主辦方希望藉由參訪增加嘉義舊監獄
能見度，進而推動保留，如今經過幾年努
力後終於被指定為歷史建物。

再次拜訪已是數年後，這次是為了配合藝
術節使舊監獄開放，規劃展間和體驗，畢
竟能進監獄的機會難得，想一探究竟的人
數眾多，預約早已額滿，現場想入內得在
門口排隊等候，眾人在門口排隊入監獄的
景象實在有意思。

監獄周邊的原宿舍群如今也有整體規劃，
經整修後的建築由不同單位進駐，靈活應
用空間賦予老屋新的可能。

嘉　義
舊　城

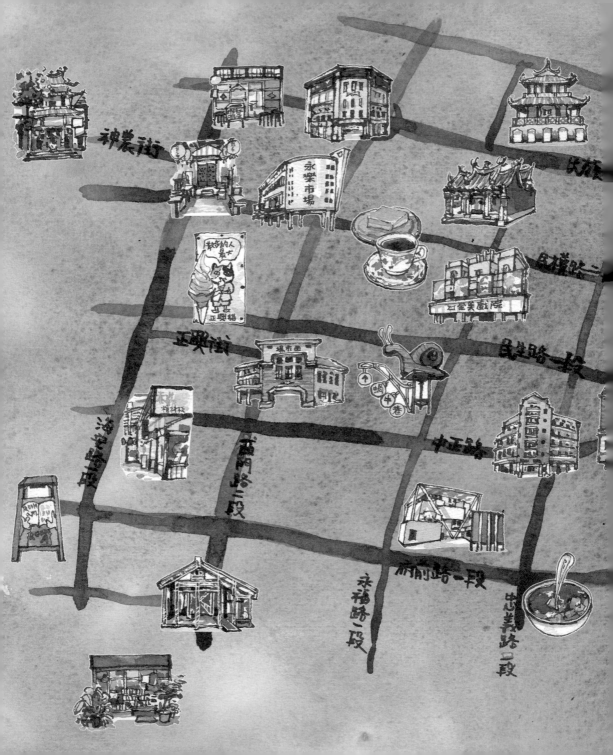

神農二街

天后宮

永樂市場

民權路二

正興街

民生路一段

中正路

西門路二段

海安

永福路二段

府前路一段

中義路二段

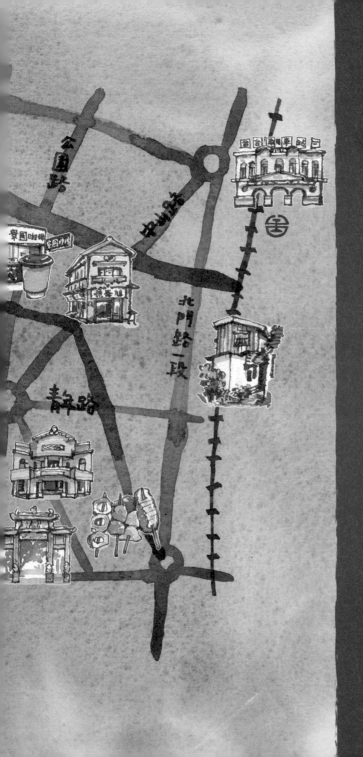

台 南

中西區

說到老建築，當然不能錯過各地觀光客到台南最常拜訪的中西區，這裡不僅有充滿歷史韻味的名勝古蹟，還是各式小吃的集散地；其實我幾次拜訪大多是為了美食，走訪古蹟的頻率反而沒有那麼高，小吃吃過一輪，再轉戰他處。

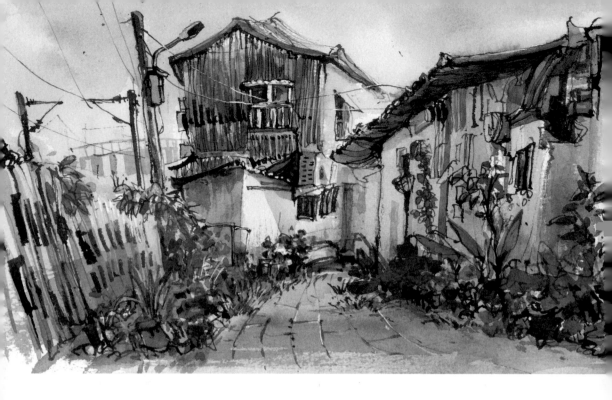

42 台南車站

步出車站後我在對面公車站牌找個位置坐下，台南車站仍
在整修中，整棟建物幾乎都被包覆起來。這次特地帶了幾
張日治時期舊照明信片來現場拍今昔對比照片，車站前銅
像從原本的後藤新平換成現在的鄭成功，期待已列為古蹟
的台南車站修復後的樣貌，此趟就把雕像和車站當下狀態
畫在明信片上，作為旅程的開場。

43 鐵路旁住宅

幾年前曾經和畫友一起在鐵路旁畫畫，四
處繞繞，找了緊鄰火車行經路線位置坐
下，每當有火車經過，除了轟隆隆的聲音
也伴隨著震動；當時旁邊住宅不多，房舍
老舊，門前植物倒是照顧得很好，如今車
站附近路段的地景也因為鐵路東移改變，
下次再訪應該和記憶中有所不同了吧！

台　南
中西區

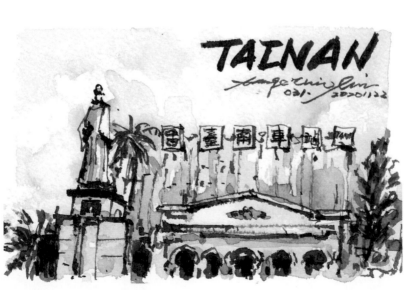

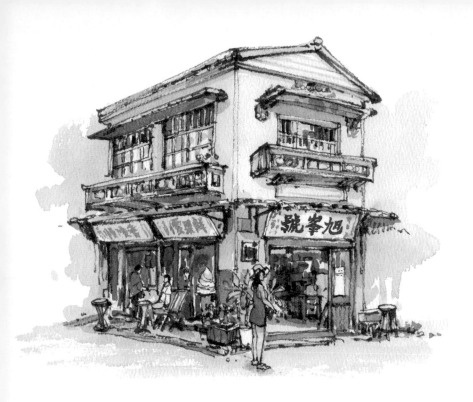

44 旭峯號

我偶爾會安排在台南開課，但距離關係頻率不高，不過難得到台南，上課就畫台南街景吧！拖著行李箱在巷子裡繞啊繞，最後選了旭峯號作為課程教材。頗為熱門的打卡景點「旭峯號」，原為一間五金行，舊招牌還保留著，現在由優果鮮接手販售冰淇淋、果汁和飲品，兩層樓老房子距離車站不遠又位在路口，很容易被發現。

45　台南美術館一館

距離湯德章紀念公園所在圓環不遠的台灣文學館旁邊，就是南門路上的台南美術館一館，日治時期為台南警察署，現在搖身一變成為美術館。幾年前還有受到眾人關注的婚禮在這裡舉行，同一建築因為不同使用方式，呈現的氣氛有相當大的差異。

購買一張門票可以同時參觀美術館一、二館，兩館各有特色，雖然一館人氣沒有二館來得高，但一館除了參觀展覽之外還可以找找舊建築留下的痕跡，以及變更使用目的而衍伸的改變，這些過程讓建築本身多了更多可看性。

台　南
中西區

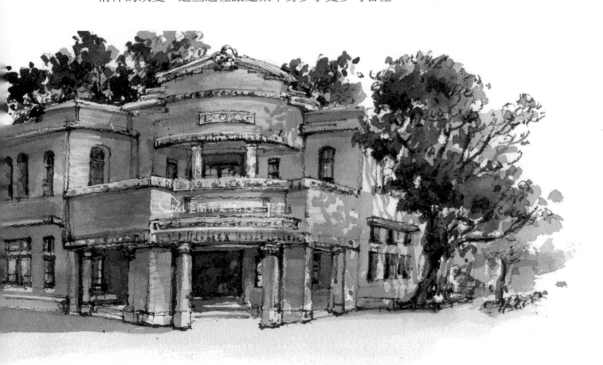

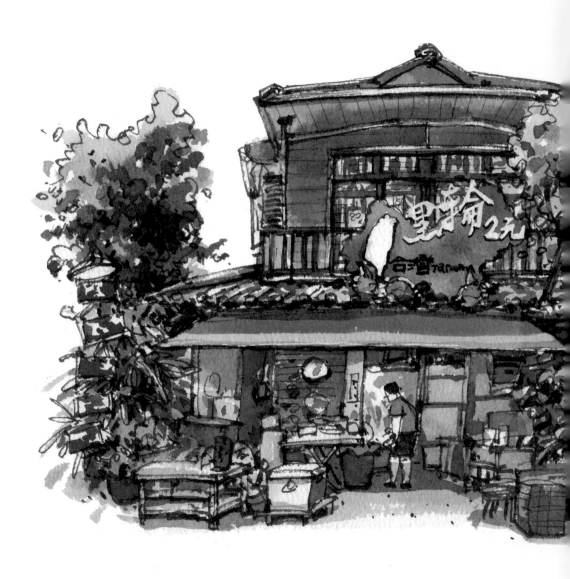

46　台南孔廟商圈

台灣各地很多地方有孔廟，每一間孔廟的規模、使用狀況各有不同，台南孔廟算是當中比較貼近大眾的，除了許多觀光客之外，還有從各地來校外教學的師生，當地居民也會來散步、打發閒暇時光。

曾經作為孔廟出入口的泮宮石坊，因為道路規劃遷移原址，現在矗立在府中街口，府中街一帶則規劃成商圈，有許多攤位商家聚集，提供遊客逛街散步好去處；在府中街散步很舒服，兩旁樹木綠化爲街道提供遮蔭，走一走累了就找間店進去逛逛或是在路旁攤位買點小吃，休息一下再繼續下個行程。

台 南
中西區

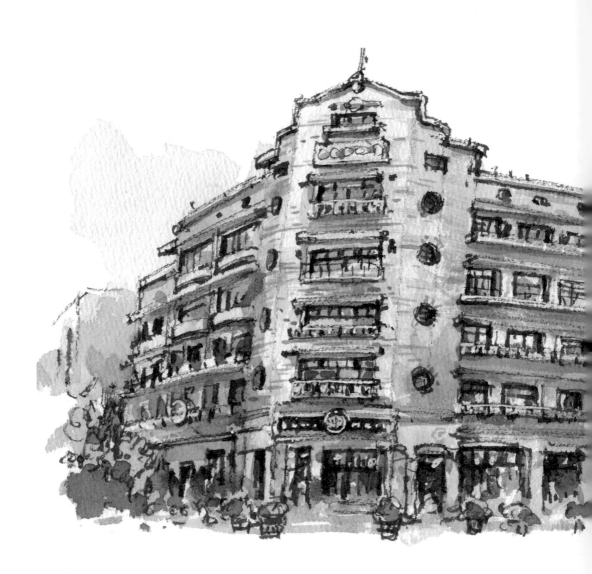

47 林百貨

日治時期開幕的林百貨是當時台南第一高樓，也是日治時期台灣第二間百貨公司，裡面設有電梯、鐵捲門等現代化設施，頂樓還有神社。二次大戰後歷經不同單位接手轉換使用方式，最後被列為市定古蹟，近幾年整修回復當初的樣貌，重新以百貨公司之姿開幕營業。

爬上林百貨頂樓，除了神社與花園之外，也保留了二次大戰時期留下的彈痕，林百貨雖早已不是最高樓，俯瞰仍可以欣賞周邊建築街景，斜對面土地銀行也是市定古蹟，同為日治時期建成，卻是截然不同的建築形式。

台　南
中西區

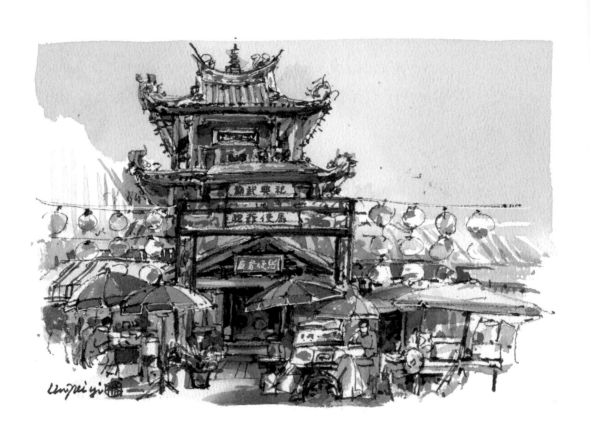

ceng mei yi

48　祀典武廟

49 赤崁樓

台南是著名的古都，歷史古蹟相當多，但說起赤崁樓或是
鄰近的祀典武廟和祀典大天后宮，許多人應該會先想到周
邊小吃，肉圓、浮水魚羹、冬瓜茶、綠豆沙牛奶等，有經
營幾十年的老店也有新崛起的店家。我幾次拜訪這裡大多
是為了美食，走訪古蹟的頻率反而沒有那麼高，小吃吃過
一輪，再轉戰他處。

廟宇周邊常常會有攤販聚集，各式小販推著推車來做生
意，如果在節日期間來訪，裝飾繁複的建築物會掛起一排
排燈籠，加上攤販遮陽的大傘組成如此繽紛熱鬧的畫面。

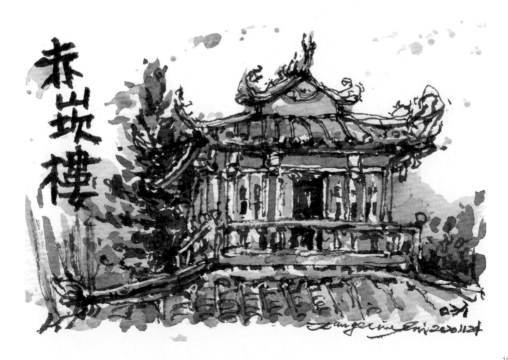

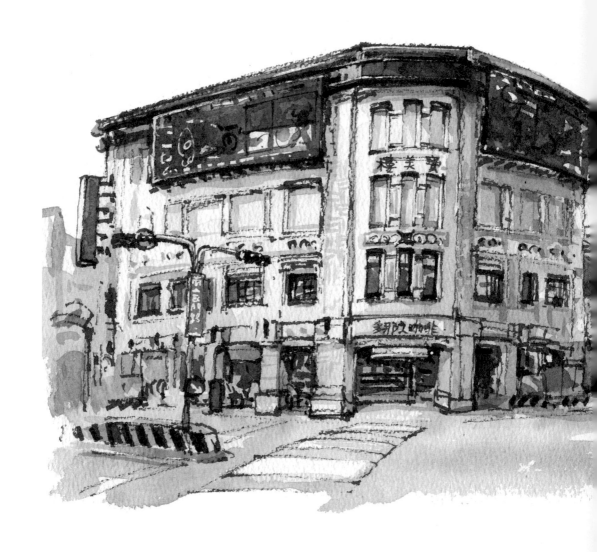

50 寶美樓

在書店「聚珍臺灣」買了寶美樓明信片，是一張從鄰近屋頂拍攝的照片，可以清楚看到建築上標示的字樣。寶美樓是日治時期開設的料理亭，當時在西門圓環旁是數一數二的高樓，許多名人都曾造訪。

雖然幾次拜訪台南時有經過西門圓環，但我實在對這棟建築沒有什麼印象，後來聽台南人說起才知道其來歷；先前一直被廣告帆布包覆，如今由多那之咖啡承租後將帆布卸除才露出原本樣貌。

這次特地帶著明信片來拍照，明信片上的建築原貌很美，現在頂樓多了一些增建，外牆也由黃褐色改為白漆，但還是能看得出原始的設計。

台　南
中西區

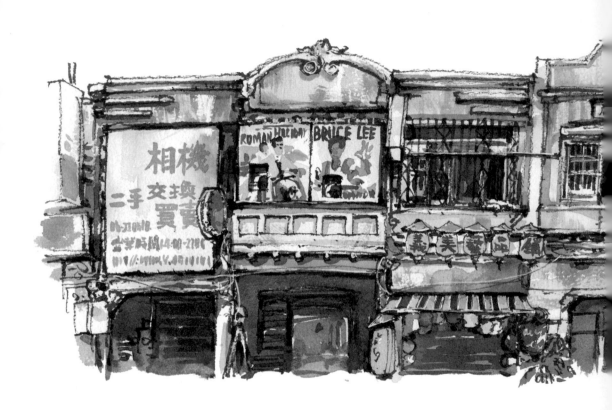

51　台南街景

走在台南路上稍微仔細觀察兩旁建築，不
難發現廣告招牌底下原本的建築立面，這
些精緻的裝飾和建築設計，因為店家使用
需要而包覆著一層層廣告布棚，釘上一塊
塊招牌，再加上水管、鐵皮補丁而失去原
先樣貌；之後隨著店家更換或閒置，也許
換上新招牌或是重新露出牆面，但殘餘的
支架會繼續留在牆上，新舊並陳。

這些都是路上觀察可以發現的街道發展變
遷的痕跡。

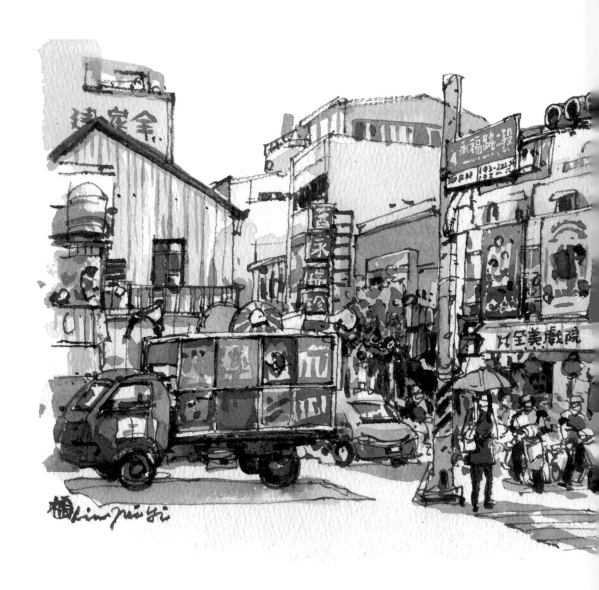

52　全美戲院

全美戲院應該算是目前最為人所知的老戲
院之一，還可以看得到戲院外牆掛放大型
手繪電影看板。在沒有大圖輸出的年代，
大型海報都是用手繪方式繪製，隨著技術
演進這種手工技術逐漸被取代而淘汰，擁
有技術的師傅逐一凋零，直至今日仍維持
傳統手繪方式的職人寥寥可數，據說現在
有開設手繪看板研習營，可惜我因為距離
關係而遲遲未成行。

在《大井頭放電影：臺南全美戲院》一書
裡有戲院前世今生介紹，裡面也搜集了許
多相關老照片，我在政大書城買了這本
書，翻閱後得知政大書城所在曾是宮古座
劇場，現在樓上則是真善美劇院；從劇院
到戲院，帶著書探索這個曾經戲院林立之
處也頗有一番趣味。

台　南
中西區

53 蝸牛巷

蝸牛巷之名源自台灣文學家葉石濤的一篇小說〈往事如雲〉，小說裡的場景蝸牛巷在現實世界是一個街區，從大馬路轉進巷弄裡有探險的感覺，在彎曲巷道之間遊走，放慢腳步會發現許多意想不到的角落也有「蝸牛」出沒，也許在電線竿旁、牆角或攀附在鐵窗邊，但仔細一看會發現這些不是真的蝸牛，而是木頭製成的木蝸牛，以及根據小說內容搭建的裝置及彩繪牆，讓遊客走進巷子體驗作家筆下意境。

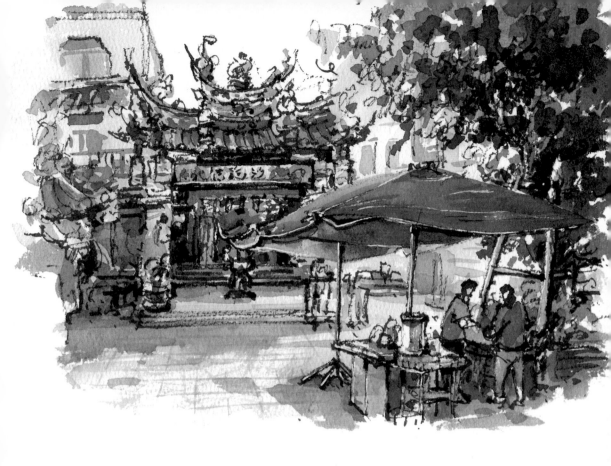

54 沙淘宮

到蝸牛巷裡吃完早餐，隨意繞繞走到沙淘宮前，安靜的巷
弄裡發現有攤位，架著大傘在傘下擺放攤車做生意，品項
很簡單有菜粽和味噌湯，早上5點多開賣，售完為止；可
惜我的早餐時間已經是人家的收攤時間，下次早起再來試
試這樣的傳統早餐組合。

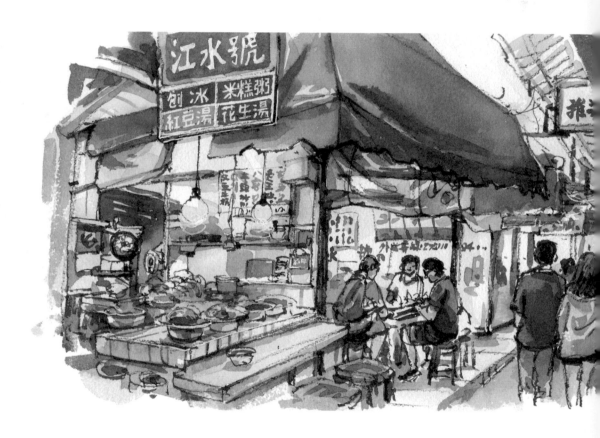

55　西市場

我對西市場的印象是國華街側的露店，狹窄的走道上有許多覓食的人們，小吃攤位人聲鼎沸，布行、服飾店等安靜守在一旁。走道上方掛滿各式招牌，這些招牌看起來都有點年代感，視線不自覺會聚焦在上面，是相當好入畫的題材。

建於日治時期的西市場又稱「大菜市」，是台南第一座公營市場，舊照片裡還可以看到花園和噴水池。經過幾次重建、整修和增建，現在西市場已經和初始木造建築不同，近幾年再次進行整修，不知道下次再訪會不會又有另一番樣貌了。

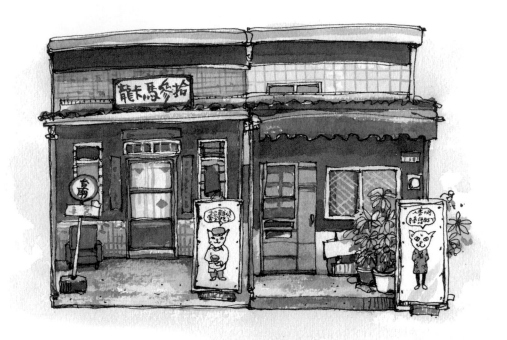

56　正興街

「來台南玩就是要鑽巷子啊！」

假日的正興街有一段道路被規劃成徒步區，行人可以自在地在馬路上散步不受車輛影響。馬路邊、店家前有著擬貓化的住戶「正興貓」搭配標語的立牌，以有趣方式歡迎遊客。在窄巷裡穿梭，許多老屋改造店家座落其中，各式商店加上街頭藝人演出，讓假日的正興街區熱鬧活潑了起來。

57 水仙宮市場

宮廟不僅是信仰所在提供心靈上寄託，也常常伴隨著民生各種需求，有人的地方就有生意可做，攤位聚集，漸漸地市場自然形成。水仙宮前市場也是如此，歷經不同時代更迭，周遭環境變遷，五條港的水路不再，但市場依舊在此提供人們採買的好去處。

水仙宮主祀水仙尊王，位於昔日五條港中的南勢港尾端，是水路和陸路必經之地。和一般廟宇不一樣的是，直至今日水仙宮建築已被市場包圍，形成市場裡有廟的獨特形式，從外面的道路不容易發現，得走進市場裡才能一探究竟。

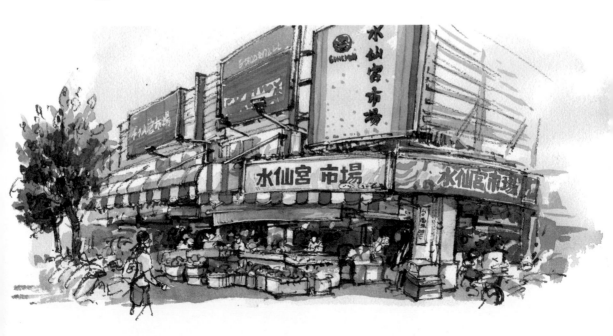

58 神農街

以現在所見的巷道讓人很難想像這一帶曾經是商用港道，舊時的「五條港」各河道分別運送不同類型商品，使這裡有著不同產業聚集，但隨著河道淤積早已不見過往商港的樣貌，取而代之的是一條條巷弄，當中最有名的應該就是神農街了。

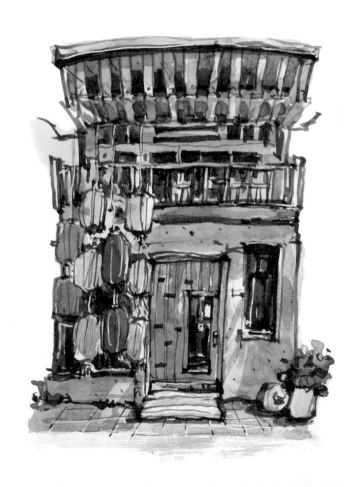

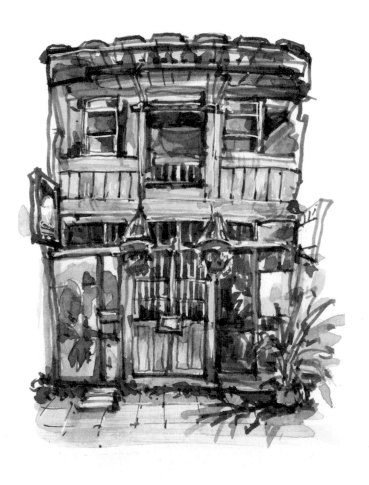

神農街原名北勢街，後因街底主祀神農氏的藥王廟而更
名。街道兩側建築保留舊時外觀，近年因爲文創商家而廣
爲人所知，成爲遊客前往台南喜愛探訪的景點之一，也因
爲曾經的五條港，神農街一帶還可以看到一些傳統產業和
各種廟宇。

59 永樂市場

大學時和同學到台南玩，在地朋友帶著我們跑了整天幾乎
都是美食的行程，從早吃到晚，在永樂市場周邊更是整路
吃不停，朋友從路口開始一一介紹店家，食量大挑戰，最
後當然是飽得直接投降。

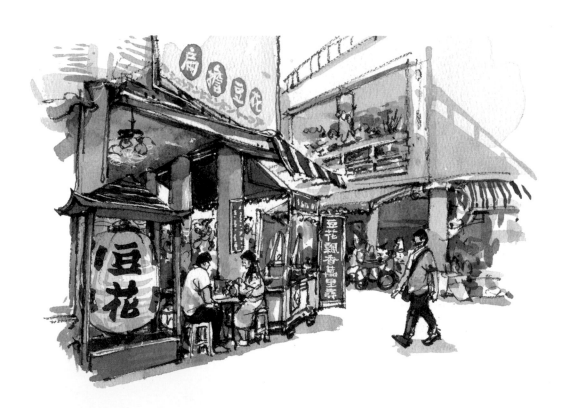

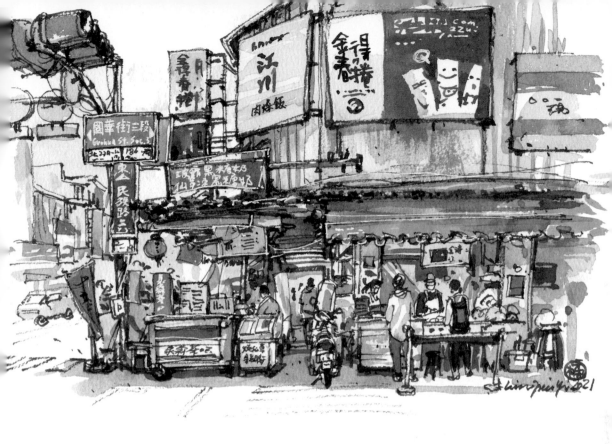

永樂市場是兩層樓建築，分南北棟中間以天橋連接，一樓
攤位二樓住家。印象中有間紅茶店在市場二樓，不過我忘
記了店名，似乎也沒標註在 google 地圖上，沒有任何頭
緒決定就近找個樓梯上樓看看，卻出乎意料很快就看到紅
茶店「樂好日」門口的燈光。相較於一樓人來人往的熱鬧
氣氛，二樓安靜許多，白天裡長長的走廊沒有特別照明，
顯得有點昏暗，兩側住戶把衣物吊掛門前，底下擺放各種
雜物，讓我想起小時候住過的國宅。

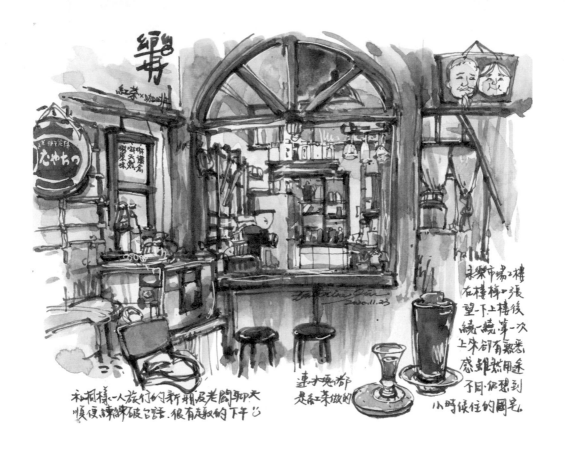

60 樂好日

樂好日門口放了舊式冰箱，上面寫著咖啡、紅茶，即使沒有明顯招牌也能一眼認出是間店家；店內擺放許多老物件，充滿懷舊感，爬上吧檯旁樓梯來到閣樓，空間更加窄小，但也體會到老闆用心佈置得相當舒適且精緻。

店裡飲品用的糖都是在小空間裡炒製，手工炒糖香氣十足，中午左右可以聞到附近鄰居烹煮食物的味道，原來市場一樓小吃攤大概會在這個時間開始備料，以氣味分辨時間很有市場的特色。

剛好遇到另一位休假從桃園來玩的女生，我們三個人坐在圓桌旁聊天，老闆順便充當起台語老師，讓兩個台語不輪轉的客人聽說練習，上了一堂台語課。

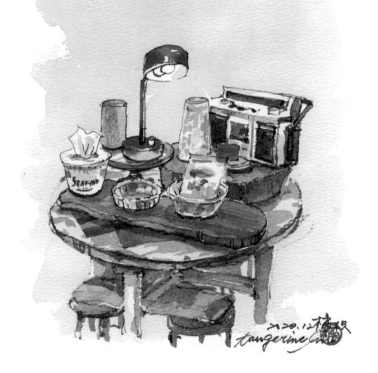

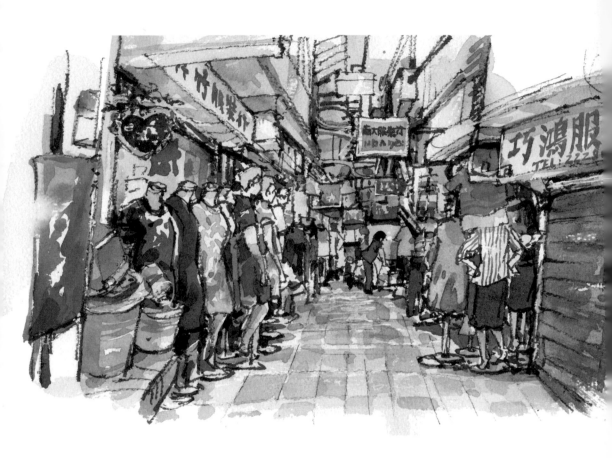

61 沙卡里巴（康樂市場）

走在海安路上先是被「沙卡里巴」四個意義不明的標示吸引，上網搜尋原來是日文「盛り場」音譯，意思是人潮聚集熱鬧的地方，日治時期因攤販及小吃等攤位聚集吸引人潮而得名。

曾經更名為「康樂市場」，在成衣業發達的年代成衣批發商家陸續進駐，小吃攤與商家林立；雖然現在商圈已經沒落，但還是有部分營業的店家，從眾多留下的招牌也可以找出曾經興盛的痕跡。

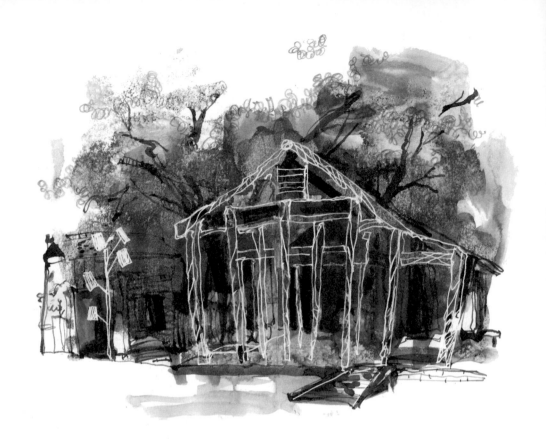

62　藍晒圖文創園區

台南熱門景點「藍晒圖」原先是在海安路上，由建築師設計在牆面呈現的藝術裝置，當時即為熱門遊客打卡景點，屋主收回牆面後走入歷史；之後將原臺南第一司法新村規劃為藍晒圖文創園區，除了藍底白線條之外，更多了立體設計讓遊客可以走進藍晒圖和裝置有更多互動，園區另有許多文創商家進駐，是散步購物的好選擇。

我試著參考藍晒圖形式，先隨意在紙上塗上藍色顏料，以白色筆畫線條為主，再用一些黑色線條增加變化，最後用藍色色鉛筆補上筆觸，完成不同以往的畫面，是很有趣的嘗試！

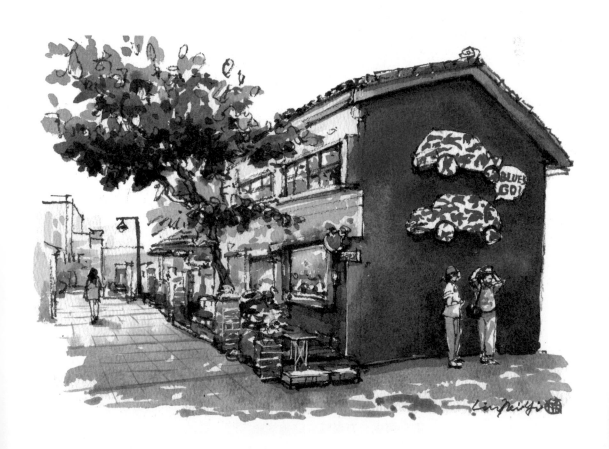

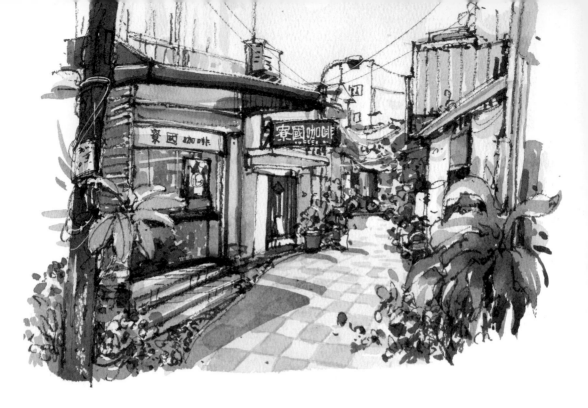

63 寮國咖啡

開在巷子裡的咖啡店，一開始是店名讓我很在意，常喝咖啡但亞洲產地裡出現寮國相對陌生，後來美式淡奶一試成主顧，適合不想喝黑咖啡又不希望奶味太重的時候。

除了連鎖品牌之外早上有營業的咖啡店不多，所以我每次到台南，出車站後先到寮國咖啡外帶一杯美式淡奶，再到旁邊開隆宮前找張板凳坐著喝，邊喝邊開啟我的台南巷弄散步模式，有種莫名的儀式感。

64 道南館

以咖啡為主甜點為輔，沒有menu而是在黑色地球儀上標示咖啡豆產地，想喝南美洲、非洲還是亞洲的豆子，轉轉地球儀就可以選擇，還可以順便認識咖啡產區。隔壁桌大哥應該是熟客，和店家幾句簡單寒暄後，坐定位立刻點了咖啡再搭配兩種甜點，專心品嚐之後隨即離開。

我在台北時就一直想著要拜訪道南館的木柵店，結果反而先來台南店拜訪了；這次和老闆聊了一下，得知我跑的都是市區景點，特別推薦一些台南市區之外搭火車也可以到達的地方，立刻在google地圖標註，下次再去探訪囉～

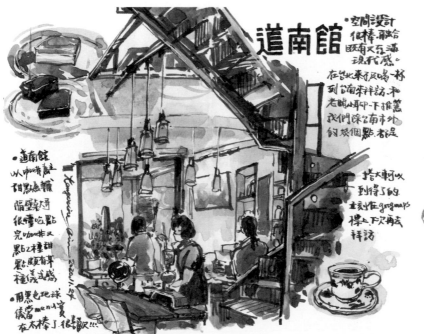

道南館

・空間設計很棒，結合懷舊又充滿現代感。

在台北來不及喝一杯到台南來拜訪，和老闆聊一下推薦我們探台南市外的幾個點，都是

・道南館以咖啡為主甜點為輔，隔壁桌大哥很懂吃點完咖啡又點62種甜點頗有一種儀式感。

・用黑色地球儀當menu實在太棒了，很喜歡!!!

搭火車可以到得了的立刻作google maps標上下次再去拜訪

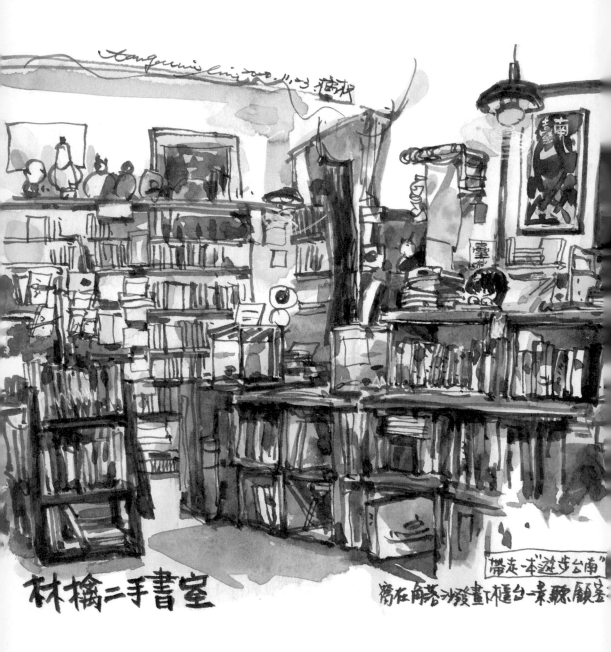

林檎二手書室

窩在角落沙發畫下櫃台一景聽顧客
帶走"本"逛步台南"

65 林檎二手書室

每到一個地方除了美食、景點之外我還會特別關注咖啡店和書店，旅行途中會到這兩種地方休息，同時也是蒐集資訊的好地方。久聞林檎二手書室，確定了營業時間後立刻排入我的台南行程；從藍晒圖文創園區沿著國華街一路往南走，就可以看到門口擺放許多書籍的林檎二手書室。

逛二手書店的趣味在於可遇不可求，書架上發現《遊步台南》，藉由作者大洞敦史及12位藝術家的觀察認識台南。結帳的時候和老闆多聊了幾句，興致一起，索性把行程往後推延，在書櫃一角借個舒服的沙發位子坐一會兒畫圖，聽著後來的客人在櫃檯聊天，內容有書也有生活，如此放鬆的氣氛讓下筆輕快許多。

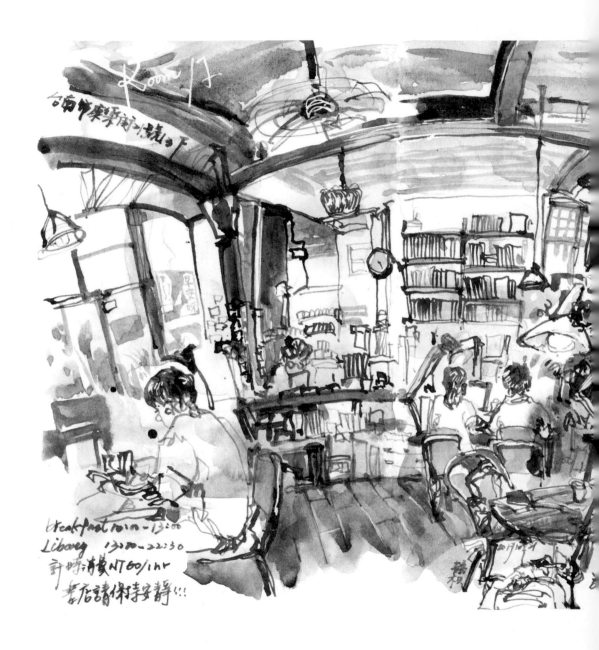

66 ROOM A

跟著 google 地圖的指示來到路口，卻莫名在路口打轉不得其門而入，找到樓梯上樓後彷彿來到另一個空間。乍看是書店又像咖啡店的 ROOM A 是一間計時圖書館，以時間為單位計費，付費換取空間的使用，還有許多類型藏書可供翻閱，包含雜誌、漫畫、攝影集等，另外也提供簡單的茶飲，有些人還會帶筆電來使用，「計時制」讓人自己決定如何運用時間。

午後陽光照進空間裡，柔和的光線為空間增添光影變化，剛剛好不會過於刺眼，和 ROOM A 一樣，溫柔地讓來拜訪的人們自由使用，不作過多干擾。當然，還是要降低音量，以不影響他人為前提。

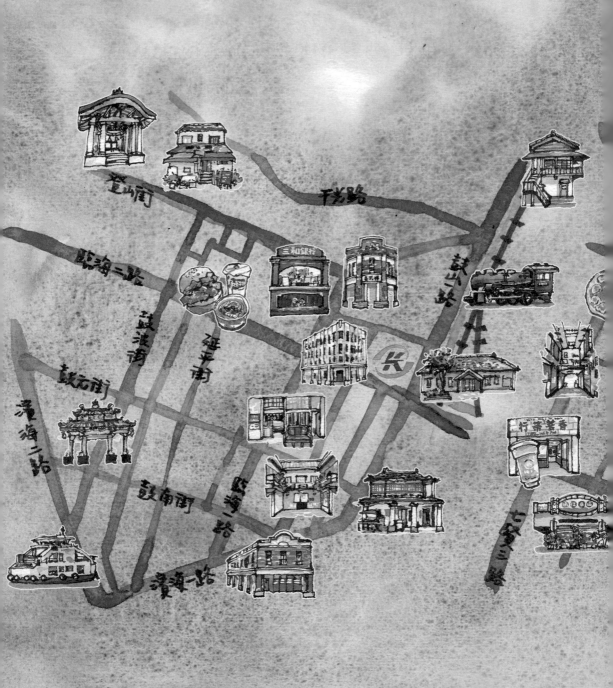

登山街

千光路

臨海二路

三和銀行

鼓波街

延平街

鼓元街

濱海二路

鼓南街

臨海一路

鼓山一路

香業堂行

濱海一路

鼓南三路

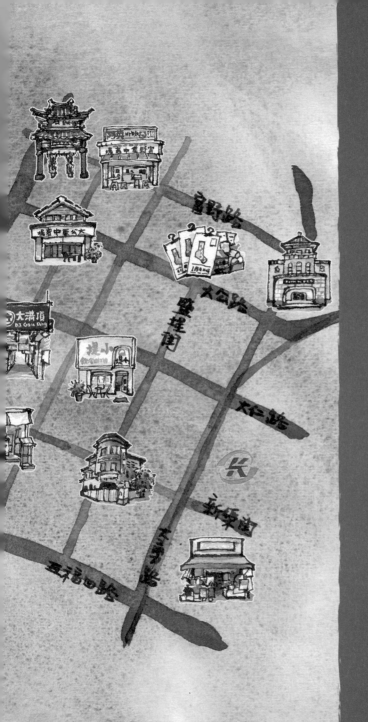

高　雄
———
鹽　埕
哈瑪星

鹽埕和哈瑪星是我到高雄幾乎每次都會拜訪的區域，交通方便搭捷運就可以輕鬆抵達，每次到訪都不斷發現有增添許多新的事物，也保有舊街道建築為基礎，看得出海港兼容並蓄的個性。

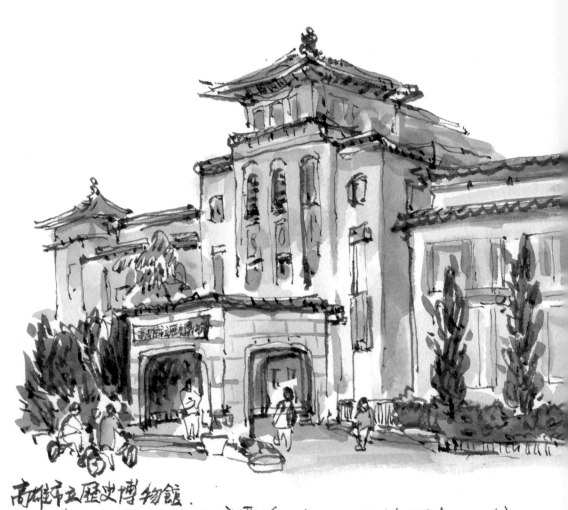

高雄市立歷史博物館.
　日治時期．市役所從今代天宮遷移至現址。1938年興建，1939年完工。
1945年更名高雄市政府，1992年般遷至苓雅區。日式`帝冠式`樣式。

67 高雄市立歷史博物館

愛河畔的這棟淺綠色外牆建築，以中央主塔為中軸向左右對稱延伸，日治時期所建，當時因為都市計畫，將市役所從現在哈瑪星代天宮的位置搬遷至此，二戰後為高雄市政府使用，1992年市政府遷移，現規劃為高雄市立歷史博物館。

到鹽埕探索美食前可以利用一些時間入內參觀，走一趟常設展，從水文、海港、鐵路等不同角度認識高雄發展的歷史；這棟建築也曾經是228事件發生地，透過場景模型、相關文物了解實際發生在此的歷史。

高雄
鹽埕

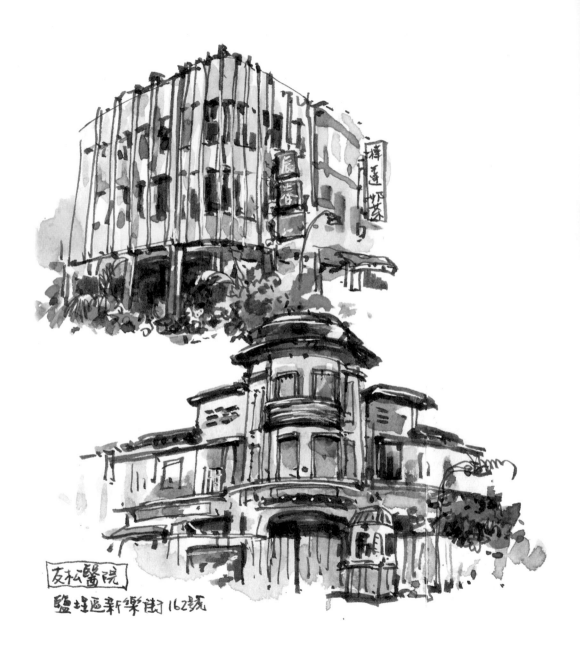

友松醫院

鹽埕區新樂街162號

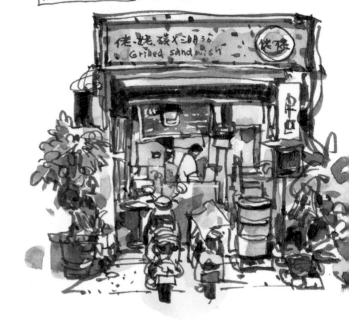

佬妮碳火三明治 鹽埕區新樂街206-1號

68 新樂街

逛鹽埕區,我最常搭乘捷運前往,二號出口一出站就在新樂街路口。新樂街號稱「奶茶一條街」,身為奶茶愛好者從這條街開始逛鹽埕相當合理,奶茶店一級戰區有許多店家可以選擇,從老字號到新創品牌都有;紅茶是基本,普洱茶、烏龍茶也各有一定比例,牛奶是各店家自選最能和茶相輔相成的組合,喜歡有嚼勁的話再加點Q彈珍珠,買一杯邊走邊喝,大熱天正好消暑。

走在路上不難發現沿路有許多銀樓招牌,密度相當高。舊時新樂街商業行為熱絡,連帶著許多銀樓的出現,整條街上幾十家銀樓林立,也因此有了「黃金街」之稱,一直到後來商圈轉移商業沒落,這些銀樓仍持續屹立於此。

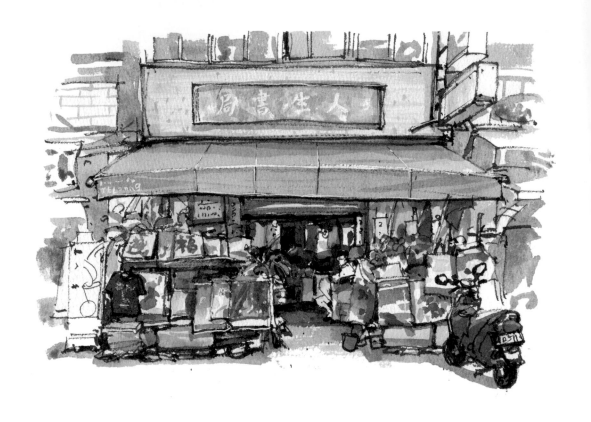

69 人生書局

捷運站二號出口旁，新樂街上這間人生書局，夾在眾多飲食相關店家中顯得特別醒目，醒目的原因不是有特別突出的招牌或店面裝潢，而是門口堆放的各式「紙製品」；我第一次經過就被掛滿月曆、書法作品的店面吸引，室內昏暗看不出來有沒有在營業，招牌寫著書局，和台北牯嶺街舊書攤有幾分相似。

70　友松醫院

在鹽埕街和新樂街路口注意到這棟外形特別的建物，看起來年久失修，靠近一點就可以發現牆上有些斑駁字跡；原來這裡曾經是醫院，查找資料得知這間醫院於日治時期開設，主治皮膚科、淋病、梅毒，戰後更名為民安醫院，歇業後荒廢至今。這棟被保存下來的建築，見證了鹽埕地區的醫療發展歷史。

高　雄

鹽　埕

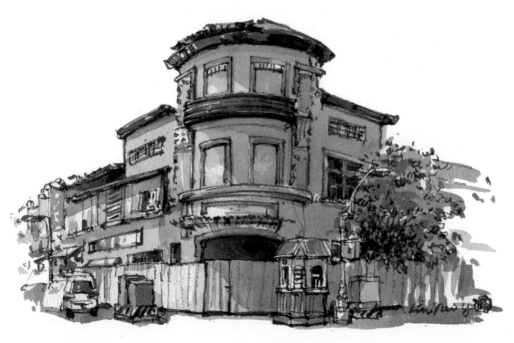

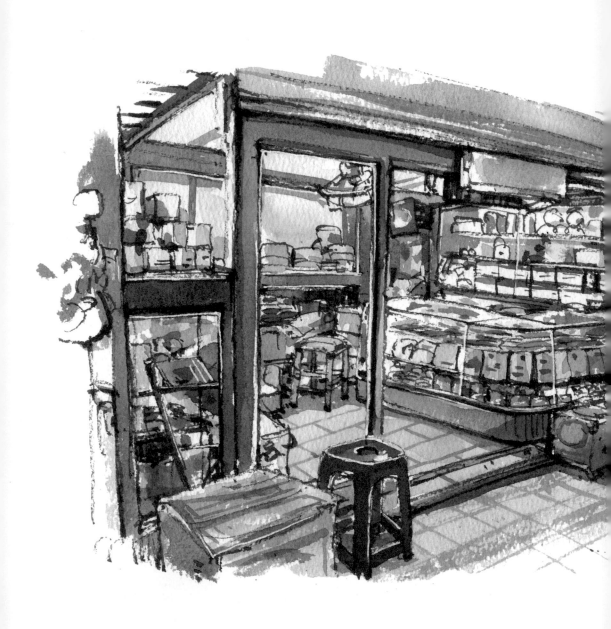

71 大溝頂

日治時期將愛河支流整治成水溝，1954年水溝加蓋，原本河道兩旁攤商集中在此，因此稱為「大溝頂」。水溝加蓋後成為一整條商店街，再依街區分段，每一段賣的商品類型各有不同特色。商店街有兩條走道，走道旁隔成一間間店舖，是當時到鹽埕必逛之處，走道都擠滿了人。

現在人潮不再，許多店家已拉下鐵門歇業，走道顯得冷清，剩下一些仍持續著日復一日的開店生活。路過小小的隔間裡，也許可以遇見修改衣服的阿姨、整理商品的伯伯，沒事的話就坐在店前納涼。

高雄
鹽埕

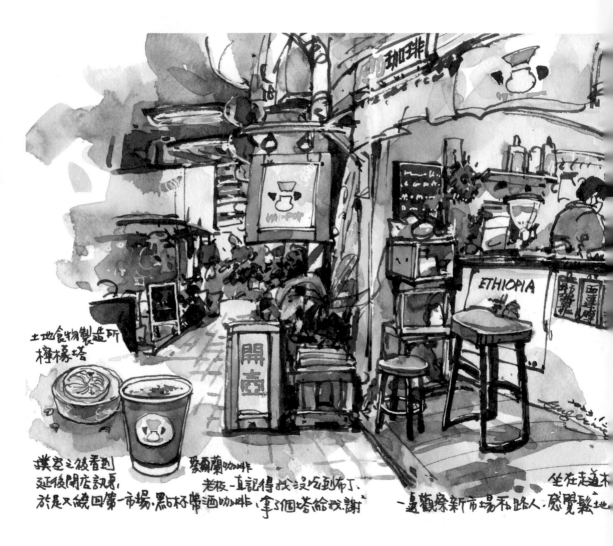

ETHIOPIA

土地食物製造所
檸檬塔

撲空之後看到
延後開店訊息,
於是又繞回第一市場,點5杯帶酒咖啡、拿5個塔給我.謝

愛爾蘭咖啡
老板一直記得我沒吃到布丁,

坐在走道木
一邊觀察新市場來的路人.感覺繫地

72　開壺珈琲

大溝頂長長的走道有加蓋屋頂遮風避雨，也是躲避豔陽的好去處，最近幾年陸續有一些新店家進駐，開壺珈琲就是其中一家。

特地來拜訪搬到新位置的開壺珈琲，順路看看整修後的鹽埕第一市場。開壺咖啡以外帶為主，新店面座位不多，我到的時候已經滿座，但老闆不知道從哪裡搬了椅子過來，一張用來坐，另一張充當桌子放咖啡，這樣坐在走道邊倒是滿自在的，邊畫圖邊看路人來來去去，突然能體會阿姨伯伯坐在店門口的感覺。

連假期間沒有提供甜點，但老闆竟然記得我上次沒吃到布丁，只見他說了句：「等我一下」後就跑向走道另一邊，回來手上多了個檸檬塔，說要彌補我上次沒吃到布丁的遺憾。順帶一提，檸檬塔是附近工作室做的甜點，小店商品還可以互相支援。

73 大公集中商場

依街區分段，每一段集中商場都有不同名稱，從興華街開始沿路有興華、七賢、富野、大公、新樂、鹽埕第一公有市場和堀江商圈。遊客大多是為了美食而來，吃飽喝足後不妨散散步幫助消化，順便探尋這些商場。

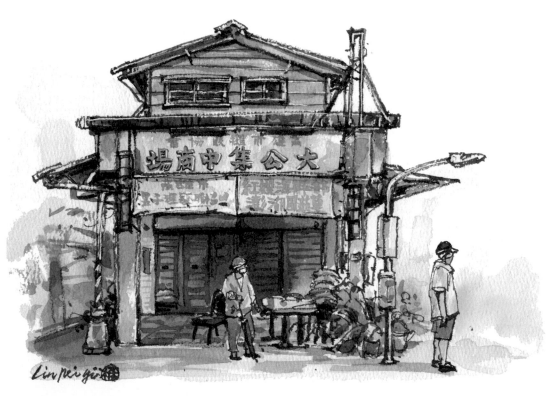

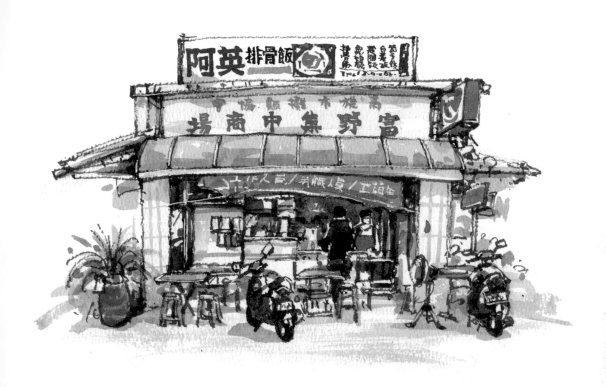

74 富野集中商場

富野集中商場裡的這間阿英排骨，每到用餐時間總是可以
看到排隊隊伍，許多人都是來外帶便當，後來才發現這
家是連在地人都推薦的人氣排骨店，旁邊還有知名月老
廟「霞海城隍廟」，是日治時期從台北霞海城隍廟分靈而
來。

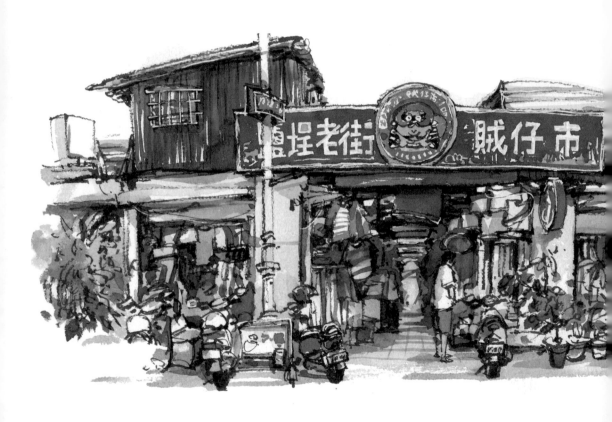

75 賊仔市

富野路上相當顯眼的紅色招牌，中間畫了一個小偷圖案白色大字寫著「鹽埕老街賊仔市」，看到賊仔市就知道這裡賣的應該是二手貨、水貨或非正規管道來的商品。

看到朋友臉書po文說有購入花色特別的襪子，我趁著到鹽埕一趟特地來尋寶。拉起鐵捲門營業的攤位不多，小小攤位擺滿待售物品，衣服、食物、各種瓶瓶罐罐日常用品。事先看好店家位置，我一到攤位就看向攤前擺放的襪子，和阿姨聊了幾句，這些襪子都是從日本來的，每一批花色不太一樣，近期因為疫情關係到貨量較少，攤位上這些賣完，下一批不知道什麼時候才會來。

高雄

鹽埕

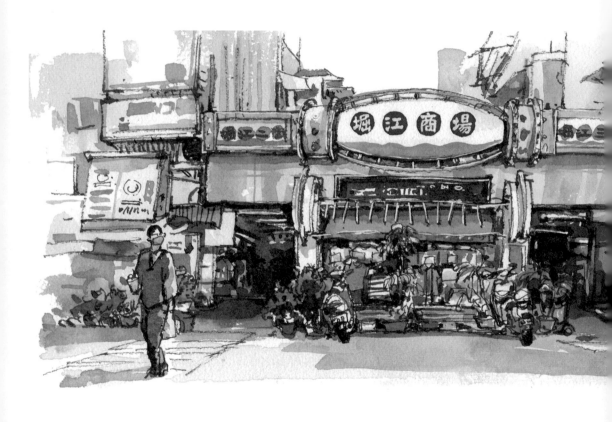

76　堀江商場

對應大家熟知的「新堀江」，有新就有舊，「舊堀江」就位在鹽埕。在物資缺乏的年代，因為距離高雄港近，促使「堀江商場」崛起，在這裡可以找到各種舶來品，是尋找新奇物品的好地方。

但隨著都市發展市政中心搬遷，商業重心移轉，加上開放觀光旅遊，大家出國採購方便許多，舶來品的需求大不如前，使得商場沒落；如今已經沒有像以前那般熱鬧採購的景象，只有零星散客散步其中。見證著商場興衰始末，直到現在仍在營業的店家，重複著日復一日的日常，這裡彷彿時間倒轉一般，依然是尋寶好去處。

高雄
鹽埕

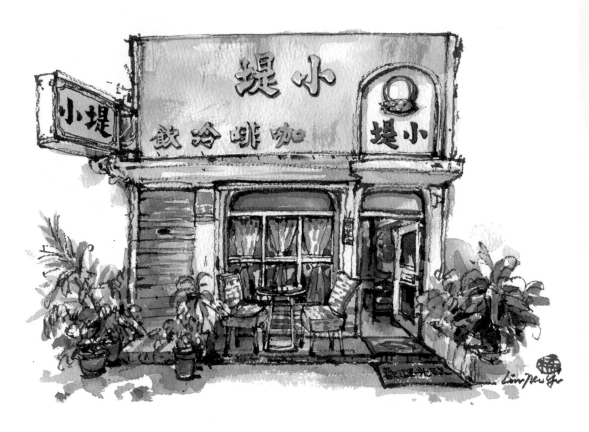

77 小堤咖啡

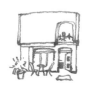

沒有菜單，一進門阿姨會問「咖啡還是奶茶？」、「冰的？燒的？」如果是中午前還會再多一句「早餐吃了沒？」這時就有機會吃到隱藏版早餐。問句來得又急又快，沒有太多時間可以思考，總是讓初訪來客措手不及；點完餐，阿姨又回到吧台忙著煮咖啡。多拜訪幾次，習慣阿姨的節奏會有很多有趣的發現。

來訪的客人年齡層很廣，從大學生到退休伯伯都有，有時候伯伯還會自帶收音機聽老歌、看報紙或是閒聊時事，阿姨一邊攪拌著虹吸壺裡的咖啡還會抽空和熟客聊天。

我的台語不太「輪轉」，聽得懂不太會說，和阿姨的對話每次都讓我驚豔。有一次點了咖啡，坐在吧檯打開本子想畫點什麼，才畫幾筆，阿姨看到立刻說：「啊你是來喝咖啡的還是來畫畫的，外面天氣這麼好，趕快喝一喝去玩啦！」

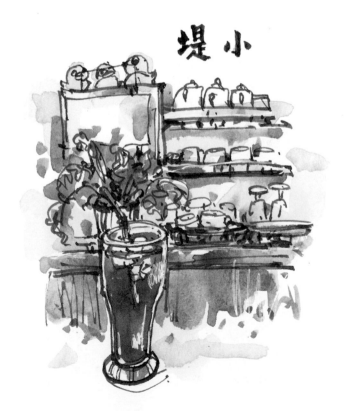

堤小

78 鹽埕示範公有市場

鹽埕的市場密度很高，三座早市分別為鹽埕示範公有市場、鹽埕第一公有市場、大舞台菜市場。

位在七賢三路上的鹽埕示範公有市場建於日治時期，經過拆除改建，現為住商混合型建築，改建後願意回來營業的攤位不多，多半是傳承了幾代的老店。

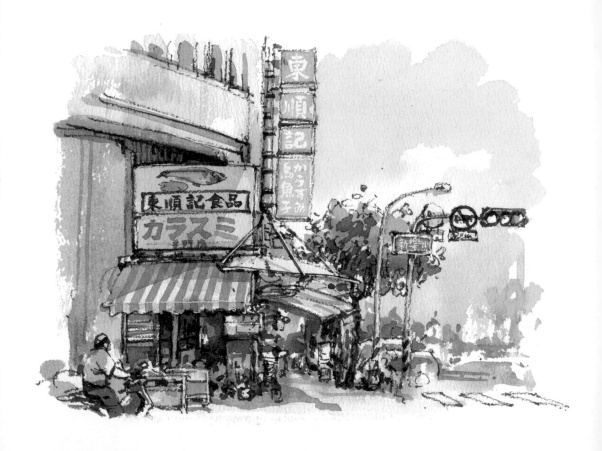

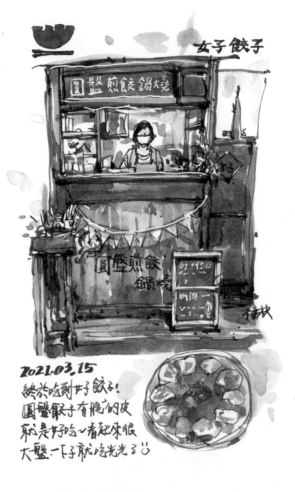

女子餃子

圓盤煎餃夾鍋燒

圓盤煎餃
鍋燒

2021.03.15
終於吃到女子餃子!
圓盤餃子有脆的皮
就是好吃心看起來很
大盤一下子就吃光光了😋

79 女子餃子

女子餃子在鹽埕示範公有市場內的歷史不算太久，選址在
市場外路邊的店面，店面不大，提供內用的座位不多，傳
承了父親手藝的圓盤煎餃是招牌餐點，鍋燒麵也是許多人
會點的品項，每到用餐時間來客絡繹不絕。

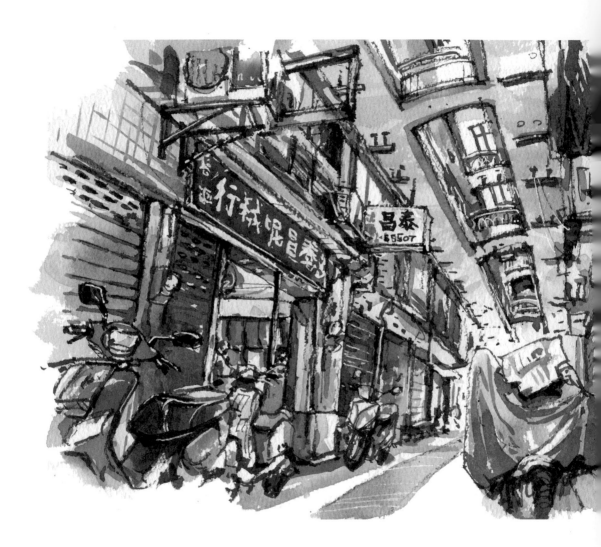

80 國際商場

國際商場舊稱高雄銀座，曾為「半樓仔」建築形式，一樓
作為店面使用，上方則是居住空間，店家特別飛到日本
考察，參考了商店街經驗，集資蓋了現在所見的拱廊街造
型，廊道上方有屋頂遮雨，住家樓層增加聯通走道連接兩
邊門戶。外觀已經改變許多，但對照舊照片還是可以看得
出舊時痕跡，有少數幾個店家如今仍在營業中。

我喜歡到香茗茶行買一杯奶茶，再鑽進商場廊道邊走邊
喝；泰昌呢絨行是裡面少數鐵門拉起的店家，有機會遇到
老闆可以和他聊幾句，聽聽這位二代西服職人暢談商場風
光的情景；想再待久一點的話，由旗袍店改造後的銀座劇
場，結合咖啡廳與民宿，用一杯咖啡、一晚住宿的時間讓
你體驗住商混合的空間。

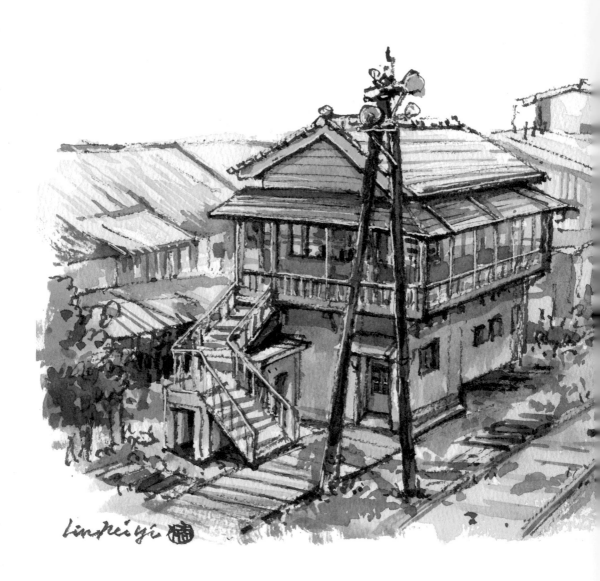

81 北號誌樓

高雄港站北號誌樓,昔日是控制鐵路各線
進出高雄港站重要設施,鐵路電氣化時未
拆除更新,也因此得以留存,為現存保留
完整聯動裝置的機械式號誌樓。

原本火車行駛的鐵道路線,現在改由輕軌
通行,規劃成綠地設有步道和觀景台,走
上觀景台可以觀賞這棟兩層樓建築的整體
外觀;室內也規劃展區,展示相關機械組
件,讓民眾藉由建築及文物了解鐵路發展
歷史。

高　雄
哈瑪星

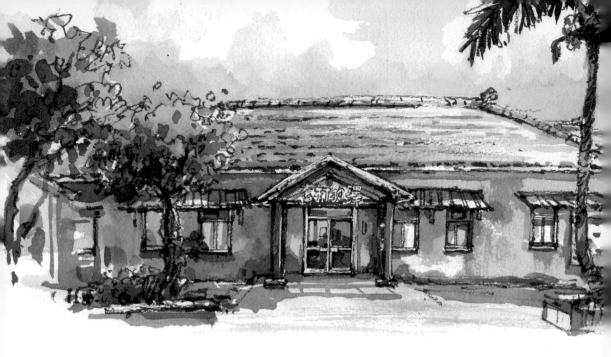

CT259 臺鐵 9輛 CT250型蒸汽機車中最後一輛。
典型裝客快車用水櫃車頭、大量使用焊接組立, 鉚釘部份減少,
採用少鍋與汽包合為一體的簡潔設計。1982年退休報廢。

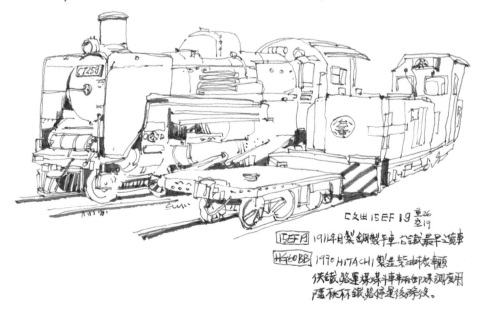

已改出 15EF 19 重26
空19

15EF月 1914年月製鋼製平車,台鐵最早之篷車
HG60BB 1970 HITACHI 製造柴油機車頭
侯硐路運煤斗車車兩卸採調度用
隨深杯鐵路停駛後除役。

82　舊打狗驛故事館

搭捷運到西子灣站或是輕軌哈瑪星站都會看到舊打狗驛故
事館，哈瑪星一帶的發展和鐵路息息相關，到故事館轉一
圈就可以快速認識這裡的歷史。

日治時期的打狗驛而後的台鐵高雄港站，連結了台灣海運
和鐵路運輸，現在則轉型為舊打狗驛故事館，陳列鐵路
相關文物和設備；除車站建築之外還有月台、北號誌樓，
再加上哈瑪星鐵道文化園區，園區保留部分鐵軌展示老火
車，吸引鐵道迷也讓遊客近距離接觸鐵路文化。

高　雄
哈瑪星

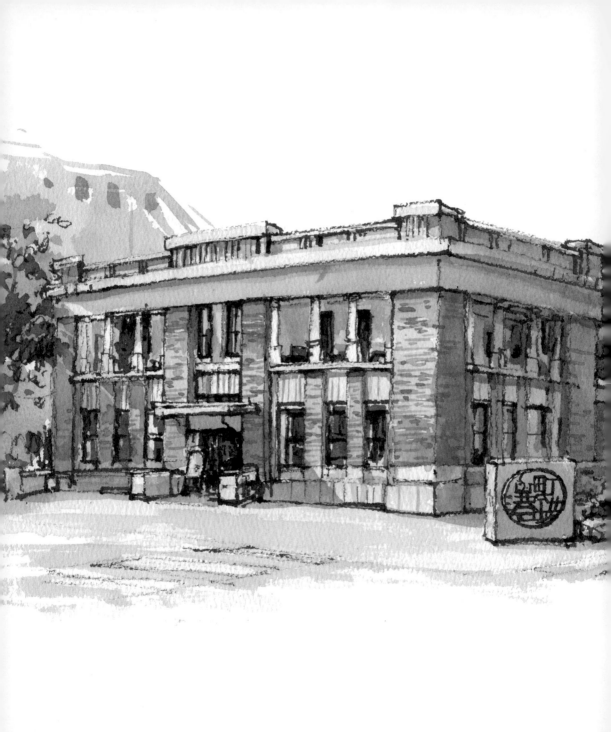

83 三和銀行

哈瑪星曾經是高雄商業發達貿易盛行之處，金融機構眾多，尤其是打狗驛前一帶，這個街區曾有「高雄金融第一街」之稱。三和銀行建於日治時期，二次世界大戰後併入臺灣銀行，建築也移交給其他單位使用。

2019年重新整修完成，目前由咖啡廳團隊進駐，與造型簡潔的建築外觀不同，室內華麗帶有貴氣感，保留部分原銀行設計，一入內就可以看到當年銀行地磚、櫃檯以及金庫等，讓人有一種到銀行喝咖啡的錯覺，充滿懷舊浪漫氣氛。

除此之外，三和銀行旁邊還有一棟四層樓的哈瑪星貿易商大樓，修復後作為文創商品展售空間，走進過往留下的這些建築都能找到一些曾經繁華的痕跡。

高　雄
哈瑪星

84 丹丹漢堡

久聞南台灣限定的丹丹漢堡，幾年前拜訪哈瑪星時特地來吃早餐，作為台北人的我第一次吃到傳說中的丹丹漢堡時，真的有屬害！爾後我只要到高雄、屏東，附近有其分店我就會留一餐到丹丹報到。

點一份定食餐，漢堡搭配赤肉麵線焿、玉米濃湯或瘦肉粥，再來一杯紅茶牛奶或咖啡牛奶，對我來說這樣就很有飽足感了，如果嘴饞，超長熱狗和香酥米糕也是很多人推薦加點的品項。

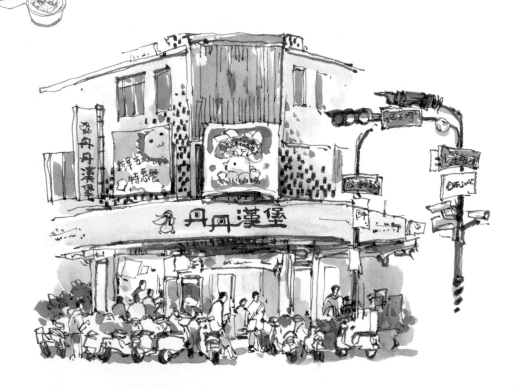

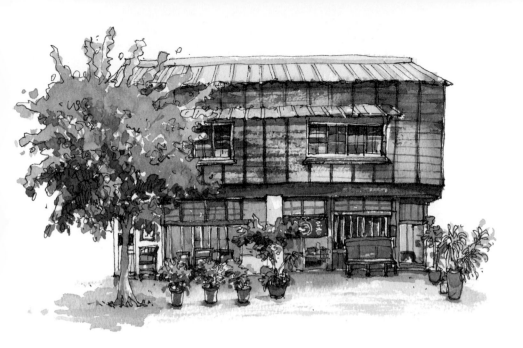

85　打狗文史再興會社

位在高雄鼓山區的哈瑪星一帶曾經是一片海域，日治時期
因填海造陸而成為現在陸地的模樣。當時設立濱海鐵路，
日文稱「濱線（はません）」，當地居民以台語發音譯為
「哈瑪星（Há-má-seng）」。

從事哈瑪星文史保存推廣不遺餘力的打狗文史再興會社，
始於2012年，為保留位於新濱老街的日式老屋免於被迫
拆遷為停車場，於是積極在此舉辦講座、導覽等活動，努
力讓當地居民、更多遊客認識這個區域過往的歷史文化。

這棟建築前身為「佐佐木商店高雄支店」，保留了大部分
的木造結構，室內展示許多哈瑪星相關文史資料，也展示
整修老屋的過程，讓參觀者能更貼近這棟老屋和街區。

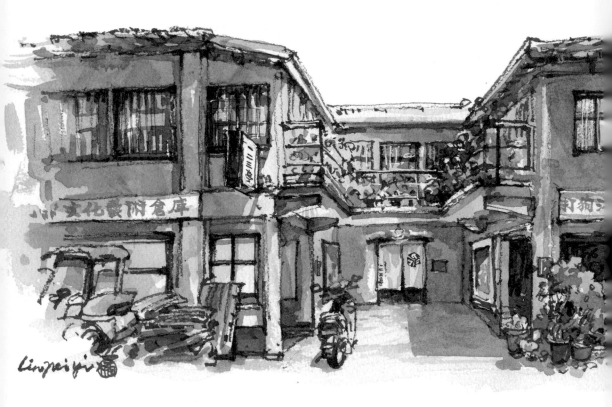

86 書店喫茶
一二三亭

新濱老街街區內一棟造型特別的建築，曾經是有藝伎服務的高級料理亭，而後輾轉成為旅館、通運公司，荒廢多年後，現在取當年料理亭之名「一二三亭」，作為咖啡廳使用。

從建築中間的樓梯上樓，二樓才是咖啡廳的入口，推開木門空間豁然開朗，保留原有的磨石子地面，吧台、窗框以及桌椅等擺設皆以木質為主，抬頭還可以清楚看到屋頂木造結構。陳列桌上擺放文具選物，書櫃的選書以台日文學、歷史類為主，還有一些日文書籍，搭配精緻點心組合，來個充滿舊時日式氛圍的下午茶吧～

高雄
哈瑪星

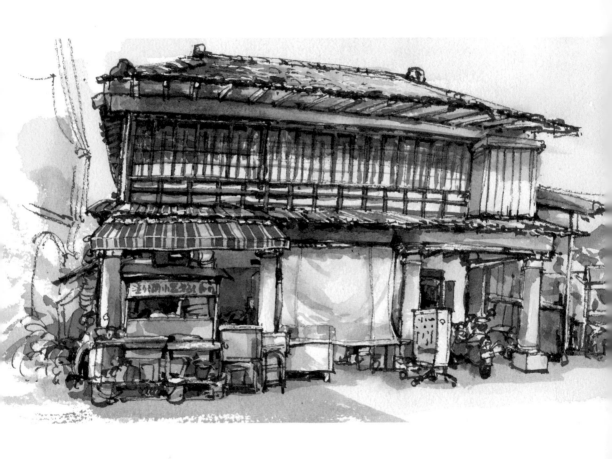

87 鼓山一路街景

走出西子灣捷運站,沿著鼓山一路往渡船頭走,路上可以看到一些老屋,木造外牆、石柱、紅磚、日式屋瓦,這一帶屬於新濱老街範圍。

看似一般的小吃攤,攤車、桌椅等器具擺滿騎樓,二樓紅色格子窗卻相當吸引我的目光,再走近一點可以看到攤位旁的石柱。好奇心驅使下我查找資料發現這棟和洋混合的建築原來在日治時期是台灣人經營的旅館「本島館」,曾經的旅館到現在的餐飲店,也許下次來這裡用餐可以入內參觀,從建築內部更近距離地觀察。

高　雄

哈瑪星

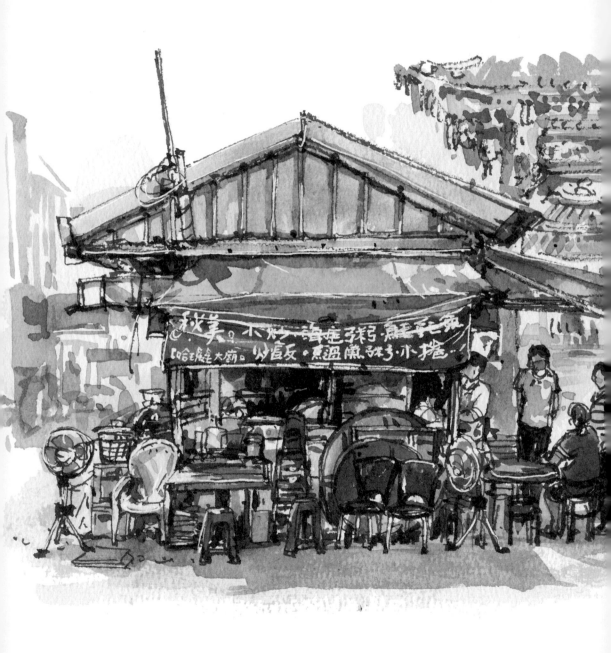

88 代天宮

如果附近有宮廟，想找小吃就到廟前找找
準沒錯。哈瑪星代天宮所在地曾為高雄市
役所，市役所搬遷、二戰後居民在此地集
資建廟，現在不僅是當地信仰中心、集會
場所，也能餵飽大家的胃。

白天的代天宮前是停車場，停滿車的位置
一到晚上就成了攤販集散地；傍晚開始車
輛離開換成一個個小吃攤販，桌椅在廣場
排開，人潮也漸漸聚集。

高　雄
哈瑪星

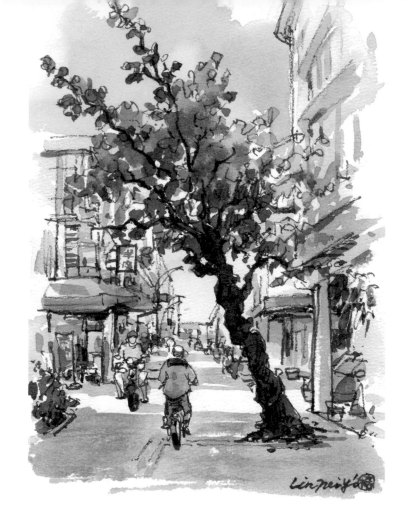

89 路樹街景

一棵樹斜斜立在路邊相當顯眼，昔日許多路樹因爲道路開拓被視爲障礙物而移除，這棵大葉欖仁或許是和當地居民相處的還算融洽才得以保留下來，成爲哈瑪星特別的一個街角。

90 樓梯腳街屋

走出捷運站往壽山方向移動，沿著登山街散步，相對港邊遊客聚集的熱鬧氣氛，這裡氣氛悠閒許多，路上會遇到宮廟、歷史建物和遺址，像是愛國婦人館、高雄神社參道、武德殿。

這棟黃色兩層樓建築外型和顏色皆討喜，每次經過都會直覺打開相機拍照。店名來自建築的所在位置，長長的階梯底部台語稱樓梯腳（lâu thuī kha）；那看似普通的階梯原是高雄神社參道階梯向上通往神社的路，而神社就位在現在忠烈祠的位置。

高雄

哈瑪星

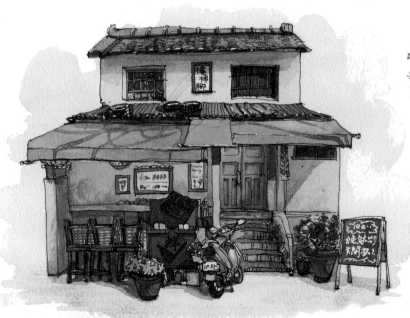

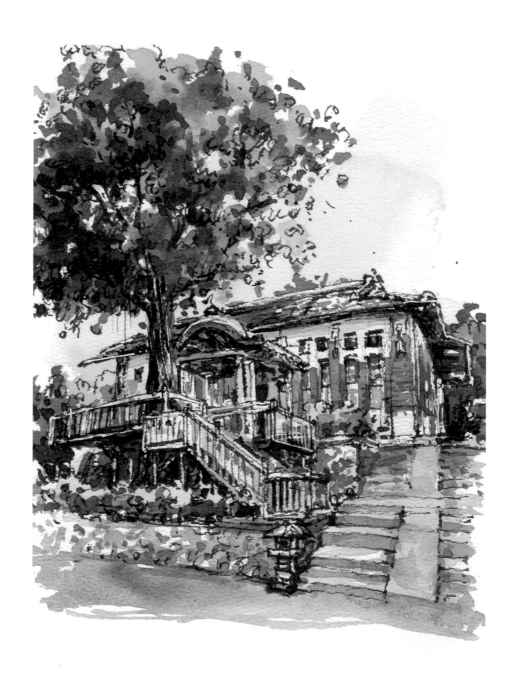

91 武德殿

參道再往前走可以看到鼓山國小後方的武德殿，日治時期
作為推廣及練習武道場所。

爬上階梯來到建築入口，門前的大榕樹提供遮陰，前方是
學校操場，這裡地勢較高，無建築遮擋，所以視野開闊許
多，提供了很好的休息位置。室內仍有作為練武使用，運
氣好的話可以遇到劍道練習或相關活動，在外就能聽到木
質地板踩踏、劍擊的聲響。

高雄

哈瑪星

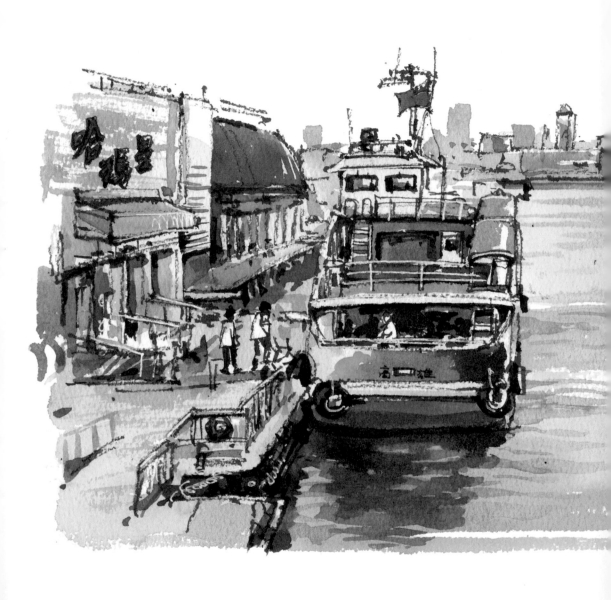

92　渡船頭

鼓山渡輪站是遊客到哈瑪星必訪的景點之一，渡輪往返鼓山和旗津兩地，是在地民眾日常使用的交通工具。渡輪站通道分為居民、遊客和車道，是的，機車也可以上渡輪！人潮和機車各成隊伍排隊等著登船。雙層渡輪航行時間不到10分鐘就到達旗津，雖然時間不長，但足夠趁航行過程從不同角度欣賞兩岸風景。

沒有搭船的時候我喜歡繞行港邊散步，或是爬到跨港橋上，吹著從出海口來的風看渡輪來來去去，之後再沿著步道一路散步到西子灣。

高　雄

哈瑪星

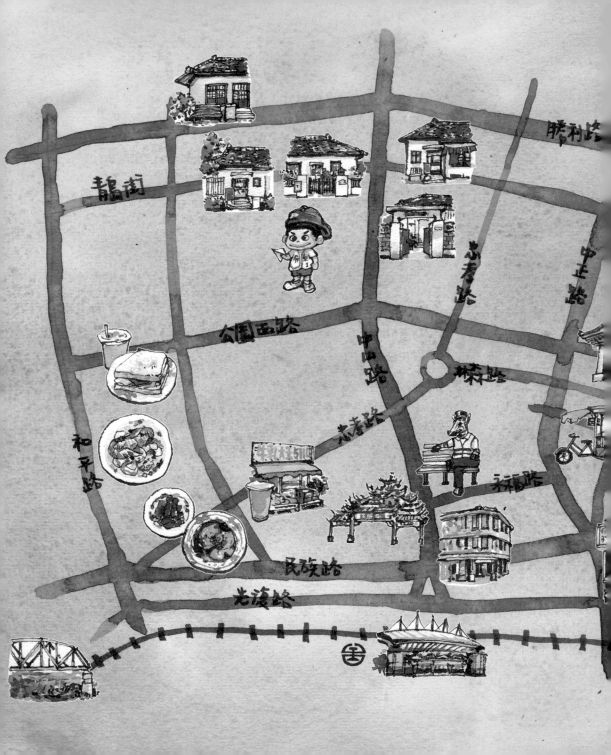

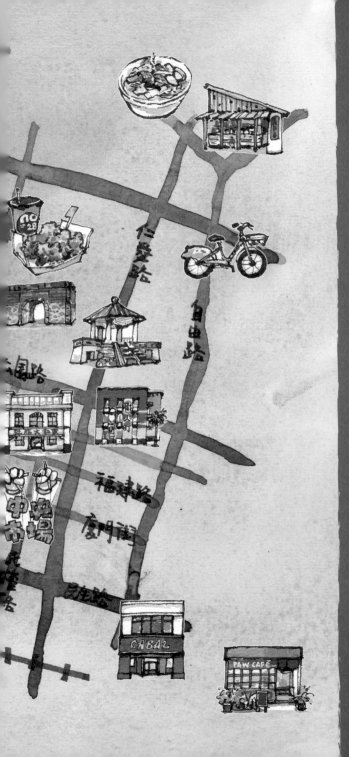

屏　東

―――――――

屏東市

每年過年我都會回屏東老家，到屏東市拜訪友人也自然成為固定行程，敘舊的同時以畫筆記錄下市區近幾年一點一滴的變化。

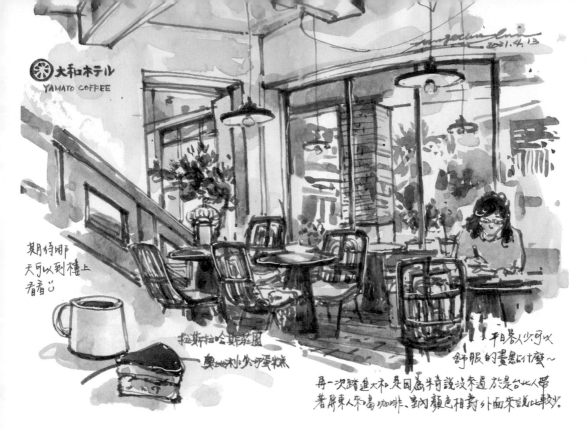

大和ホテル
YAMATO COFFEE

期待哪天可以到樓上看看☺

拉茶拉咖斯莓園
奧地利少奶蛋糕

平日暴人少可以舒服的畫畫什麼~

再一次踏進大和,是因為半晌說沒來過,於是台北人帶著屏東人來喝咖啡,室內顏色相對外面來說比較少。

93 驛前大和咖啡

屏東車站前的驛前大和咖啡,前身為大和旅社,樓高三層,經整修後一樓作為咖啡廳使用;這次踏進大和咖啡,是因為一起出遊的屏東友人說沒來過,於是台北人帶著屏東人來喝咖啡。

大片玻璃窗可以看到騎樓和街景,室內顏色以灰白色調為主,點綴黃光、木質椅子和紅磚地板;室外可就熱鬧了,色彩鮮艷的招牌、不遠處的慈鳳宮、路樹,呈現裡外色調大不相同的對比。

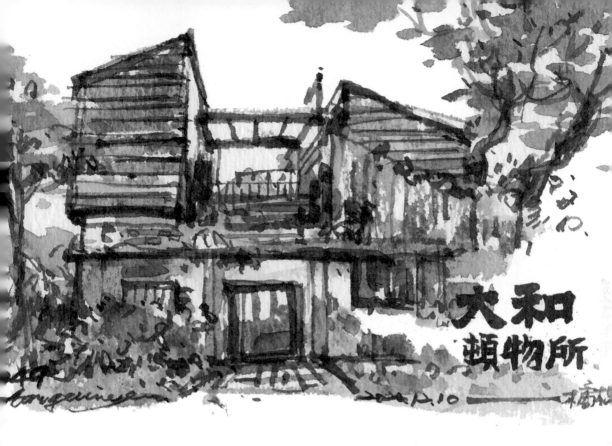

94 竹田大和頓物所

在竹田的大和頓物所是由碾米廠改建的咖啡廳，走出車站
就可以看到，和驛前大和咖啡為同一個經營團隊。

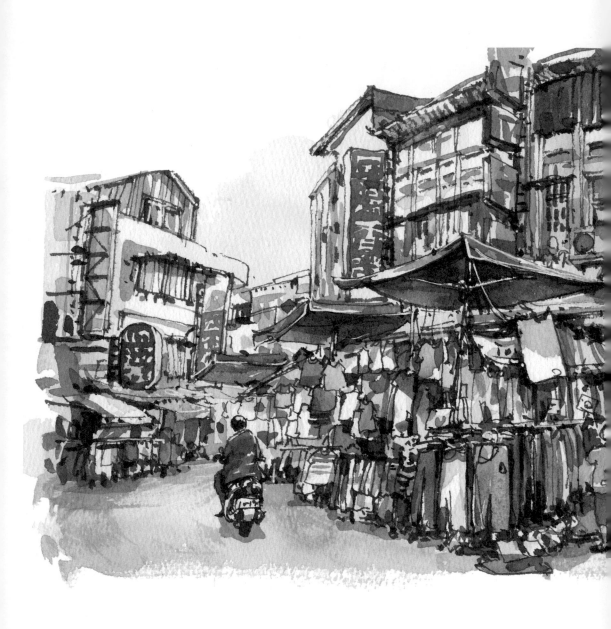

95　中央市場

每次到中央市場都當迷宮在玩，大圓環、
小圓環再加上放射狀的道路規劃，一個不
小心就在圓環裡轉來轉去，多迷路幾次後
才開始認得幾個店家當作標的物，雖然還
是很常求助 google 地圖就是了。

中央市場分為4個商場，每個商場販售不
同類型的商品，第一商場的服飾布行、第
二商場為傳統市場、第三商場的百貨及小
圓環所在以小吃為主的第四商場。

屏　東
屏東市

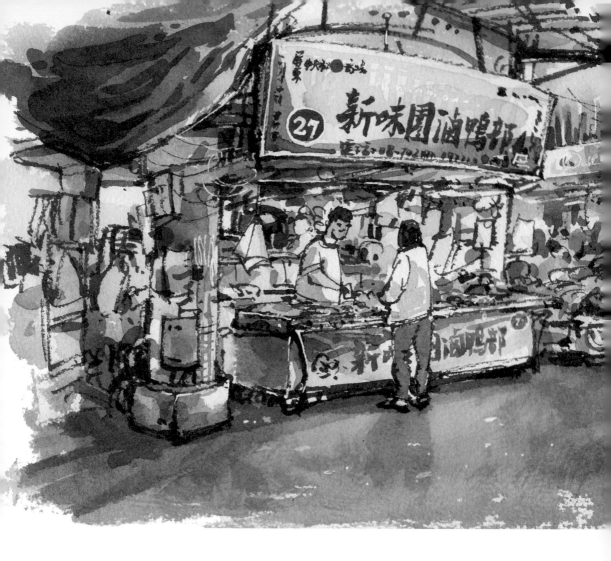

96 第二商場

第二商場為傳統市場區，販售生鮮、蔬果類，還有雜貨、
種子行；挑高的設計讓空間不會太擁擠，走道範圍還能讓
機車穿梭其中，

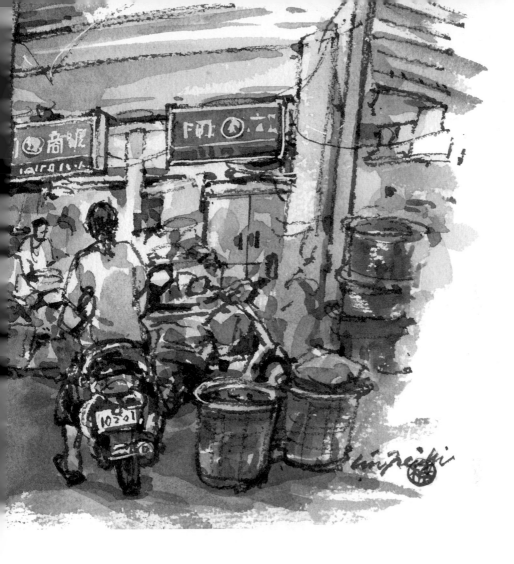

屏　東
屏東市

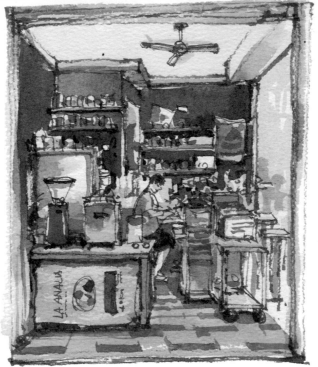

97 倆珈琲工作室

隱身在第三商場裡的咖啡工作室，如果不是當地人帶路或是特地探訪，可能不容易發現。因為早餐吃了前一晚在美菊麵包店買的可頌，不太餓的狀況下決定先到中央市場逛逛。

第三商場裡整排店家鐵門放下的比拉起的多，顯得有些冷清。倆珈琲工作室就是其中一個拉起鐵門的攤位，店面不大，除了吧檯幾張椅子就只有兩張桌子；午餐飯後陸續有顧客上門，顧客來來去去，椅子空著的時間倒是不長。

我喜歡觀察人，從個人、人與人之間到人與空間的關係，而吧檯座位是有趣的位置，坐在吧檯可以直接觀察咖啡師和咖啡沖煮過程，若坐在吧檯以外的位子也可以觀察到顧客和咖啡師的互動，有時聊咖啡有時聊近況，偶爾開幾句玩笑，當中距離的調整各有不同。運氣好的話也許會遇到店貓「倆倆」出來散步巡視喔！

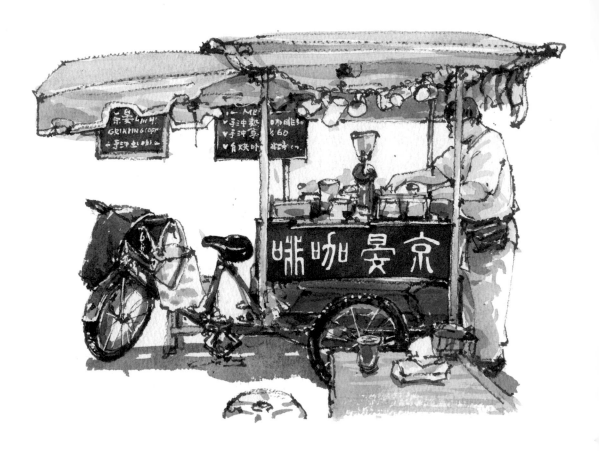

98 京晏咖啡

位在市場路邊的咖啡攤，幾次經過注意力都會被吸引，由
三輪車改造的行動咖啡攤，看起來又好像是常駐在此。
仔細觀察發現車上的手沖用具齊全，早上有喝咖啡習慣的
我，在附近吃完早餐後特地來喝一杯。

三輪車旁放了一、兩張桌椅就是簡單的內用座位區，來的
大都是熟客，騎車來的阿姨遞上保溫瓶說要「一樣的」，
看起來阿姨伯伯們常常來買咖啡，都有習慣的口味。我坐
在路邊喝咖啡的同時看車輛來來去去，聽著老闆和常客的
對話，聊的內容大多也和咖啡相關。老闆除了擺攤沖咖
啡，每週也會有固定烘豆時間，需要熟豆還可以提前用
LINE訂購。

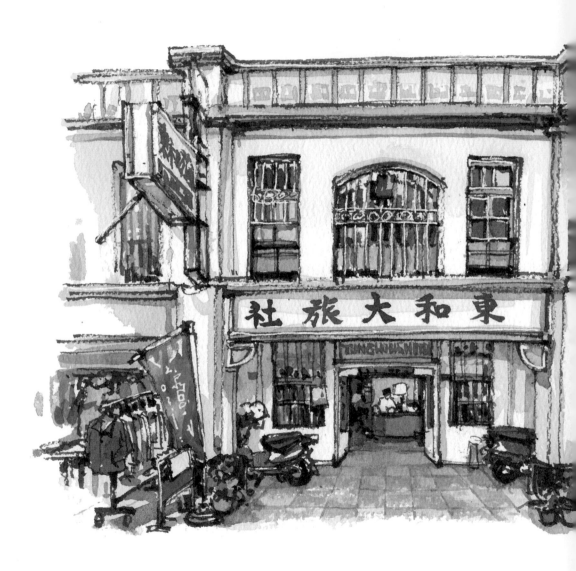

99 東和大旅社

中央市場商圈的老宿舍「東和大旅社」，在地經營已超過一甲子，在交通沒有這麼便利的年代，因為位置方便而成為當時許多旅人休息的旅途中繼站；內部大致都維持在當年的模樣，木造裝潢、馬賽克浴缸、拉線式日光燈，還有漆了綠漆的「平衡錘窗」，時間彷彿就停在那個年代。

投宿的那天由阿嬤在櫃檯登記資料和收款，先帶我們認識環境再穿過狹窄的走廊來到房間。來客有年長者、體驗懷舊感的遊客、預算有限的短租者等，投宿者不多，無事的午後阿嬤坐在電視前打起瞌睡，螢幕上播放著重播的八點檔。

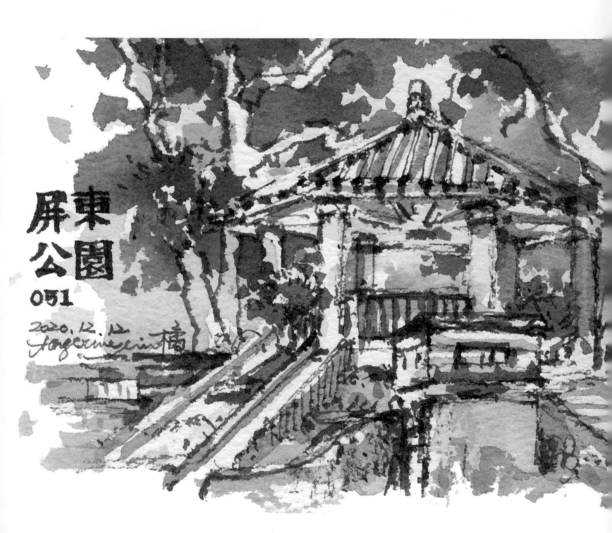

東園
屏公
051

2020. 12. 12
tangerine in 橘

100 屏東公園

走一趟屏東公園,這裡除了提供民眾休憩,找一找還會發現各時期遺留的歷史痕跡,像是緊鄰田徑場的阿猴城東門、阿緱神社及末廣稻荷神社等歷史遺跡。

乍看公園內的溜滑梯長得有點特別,以涼亭為中心,向外延伸幾道樓梯和斜坡,還有幾個矩形平台。細看一旁的說明,原來日治時期是末廣稻荷神社,戰後神社拆除改建成涼亭,部分基座改為防空洞成為現在看到的模樣。

因為溜滑梯斜坡上有安裝障礙物不能使用,所以幾乎不會有人靠近,我在經過公園時突然想要畫下這個造型特別的防空洞。冬天午後陽光照著很舒服,但坐在走道旁開始動筆沒多久就會被小黑蚊攻擊,雖說明信片面積不大,畫線稿花不了多少時間,本來想稍微忍耐一下,蒐集三十幾個腫包後還是受不了,決定撤退。

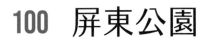

屏　東
屏東市

101 阿猴城門

屏東舊名阿猴，阿猴城當時建有4個城門，目前只剩下位在田徑場旁的東門「朝陽門」。

傍晚時分到田徑場的人不少，穿過城門可以看到人們繞著跑道或在跑道周邊運動，相當熱鬧；城門的這邊相對來說安靜許多，步行經過的人也不多。天色漸暗，沒有田徑場上強烈的照明，昏黃的路燈讓城門像是結界般隔開了兩側世界。

102 演武場

屏東公園附近的藝文展示空間除了美術館還有演武場，建造於日治時期的演武場，戰後由軍方接收改為軍人服務站，現由屏東縣政府收回作為藝文展演空間使用。

先在門口的唐破風的車寄換鞋，穿著室內拖鞋入內，室內多為靜態展示，不作道場動態使用，踩在木質地板上細看四周空間，試著感受日式建築特有的氛圍，想像當初建築建造作為道場的情況。

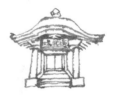

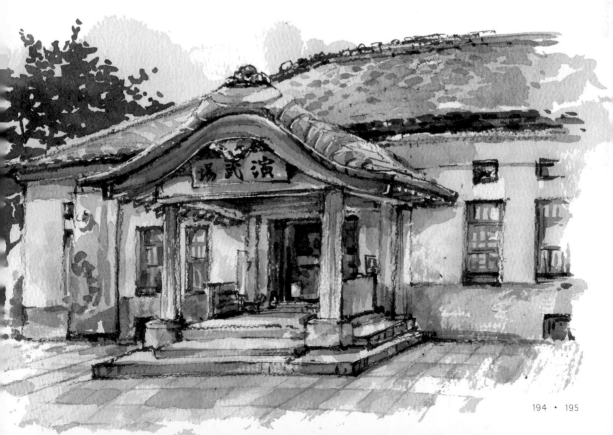

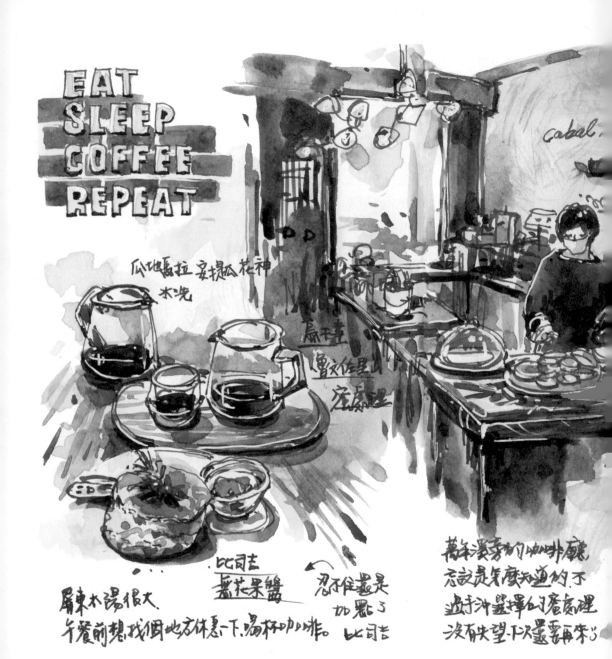

EAT
SLEEP
COFFEE
REPEAT

cabal.

瓜地馬拉 妄提孤 花神
水洗

蠢干壹

魯文佳星山

庭廠裡

屏東太陽很大.
午餐前想找個地方休息一下. 喝杯咖啡。

比司吉
蓋花果醬

忍不住還是
加點了
比司吉

萬年溪旁的咖啡廳
忘敢责冤廠知道的不
遊才沖選擇的巷廠裡
沒有失望-下又還要再朱。

103 Cabal 咖啡

屏東市區範圍不大，租借一台公共自行車就能逛遍市區，如果時間足夠的話可以試著放慢速度，以步行方式體驗。貫穿屏東市區的萬年溪經過整治後，兩旁規劃有林蔭步道，在烈日之下為步行者或自行車騎士提供遮蔭。

如果散步或騎車累了想找個地方休息一下，萬年溪旁的Cabal咖啡是我喜歡的咖啡廳之一，尤其中午太陽大天氣熱，喝杯咖啡納涼或是補充咖啡因正好，覺得有點餓也可以點份食物搭配，等休息夠了再回到溪畔步道繼續前往下一站。

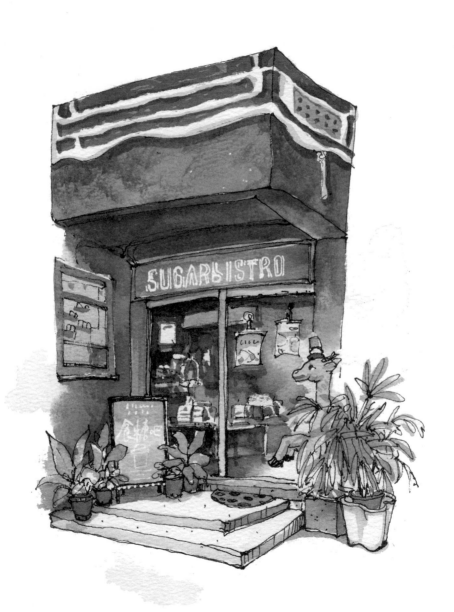

104 職人町

原為林務局舊宿舍群，現在改由青年進駐，「職人町」顧名思義是職人所在之處。三棟建物裡各空間分別有不同行業，作為工作室使用。雖然並非都有對外開放，但建築外牆的彩繪還是吸引許多遊客前來拍照。

用色鮮豔的外牆彩繪讓「職人町」在這個街區成為顯眼的存在，也拉近了職人與大眾的距離。

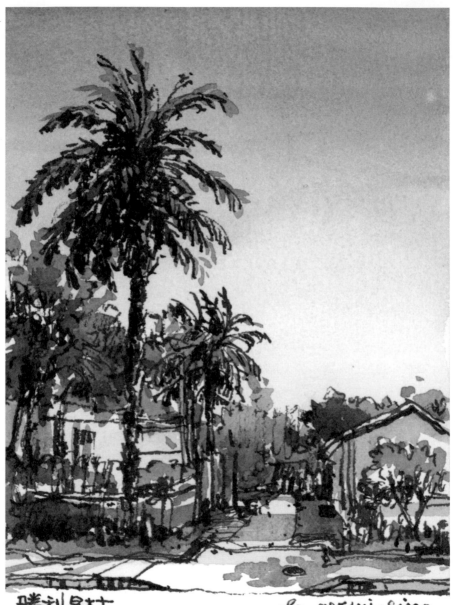

勝利星村.

tangermilin
2021.2.18
119 橋扳

105 勝利星村

常常有人問我初訪屏東有什麼地方可以去，通常勝利星村會是我優先推薦的好去處，距離火車站不遠，是騎車或步行都可以到達的距離。

由勝利新村與崇仁新村兩眷村合併的勝利星村，目前為創意生活園區，有許多類型店家進駐，園區內巷弄規劃為步行區域，讓遊客可以自在地漫步其中，不受汽機車干擾。

屏　東
屏東市

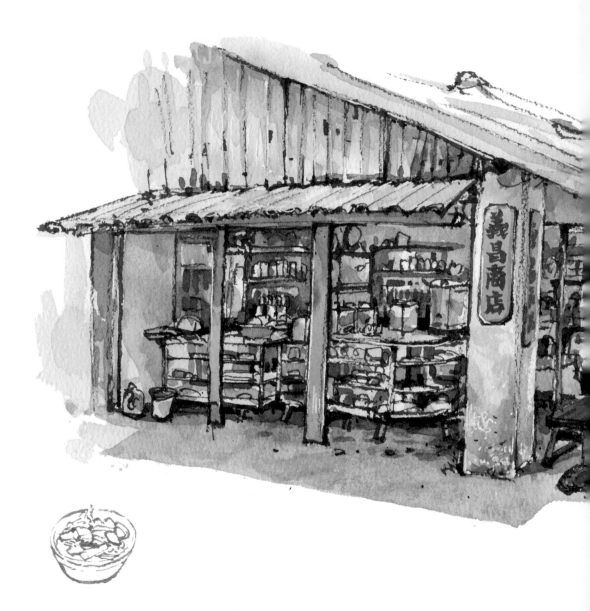

106　大陳新村

如果沒有菊子姐的午餐邀請，我不會知道
屏東市原來也有大陳新村。大陳新村是政
府為安置來台的大陳義胞所興建而成的聚
落，分布在全台灣各地，現今因原住戶凋
零或外移使人口組成結構改變。

騎著P-bike到千禧公園還車後再沿著廣
東路步行一小段距離，路邊就可以看到寫
著「大陳新村」的指標，轉進太義巷裡來
到大陳新村的區域。巷內多為一般住宅，
義昌商店是少數有對外開門營業的雜貨
店，在住宅區域裡特別明顯；而菊子姊
的菊子Wouli889共食屋則是採預約制經
營，以共食為出發點，和大家分享大陳料
理，用料理為媒介讓來客認識大陳新村。

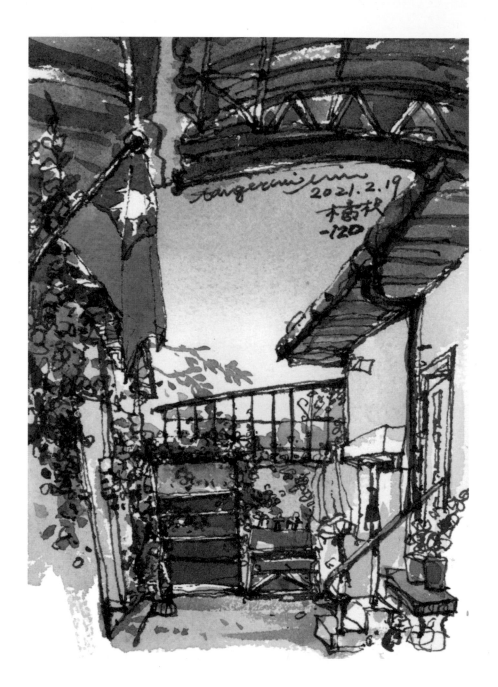

tangerini cui
2021. 2. 19
橘叔
-120

107　有好樹工作室

勝利星村裡我最常拜訪的就是有好樹工作室。工作室進駐的時間比較早，當時園區還在起步，許多空間仍在修繕或閒置中，每次來訪都能發現園區的新變化。

南臺灣的屏東很熱，但有大樹提供遮蔭，很好。坐在有好樹工作室後院的板凳上，主屋和側屋中間的紅門隔開外面遊客來去的喧囂。室內大致保留原住戶空間使用的狀態，進入屋內有回家的感覺。

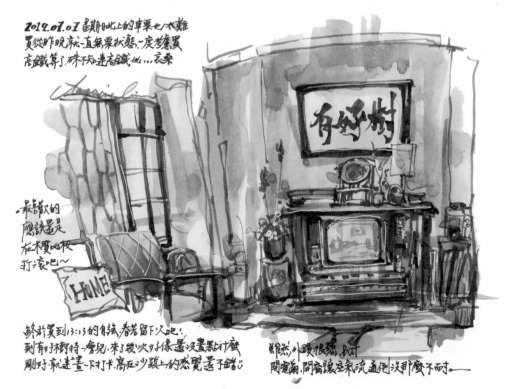

2019.01.07 星期日北上的車票也/太難買從昨晚家裡一直無票狀態。一度考慮買高鐵算了,珠不知連高鐵此,,,哀桑

-最喜歡的應該還是在木質地板打滾吧~

HOME

終於買到13:13的自強,春若留下火吧:到有好樹待一會兒,來了幾次好像還沒畫過什麼剛好就這置一下卡,窩在沙發上的感覺還不錯心

雖然小頸很窮,但開電扇,開窗讓室內氣流通也沒那麼不耐。

108 繫本屋書店

幾次到繫本屋都只在書店區逛逛，但除了看書、買書、參加活動之外，旁邊側屋也有供餐。

餐點選用不少屏東在地食材，我這次點了鰻魚酸豇豆義大利麵和甜酒釀拿鐵，雖然是平常較少見的菜色，但據說是使用以前在眷村很常見的食材，家家戶戶都會製作。

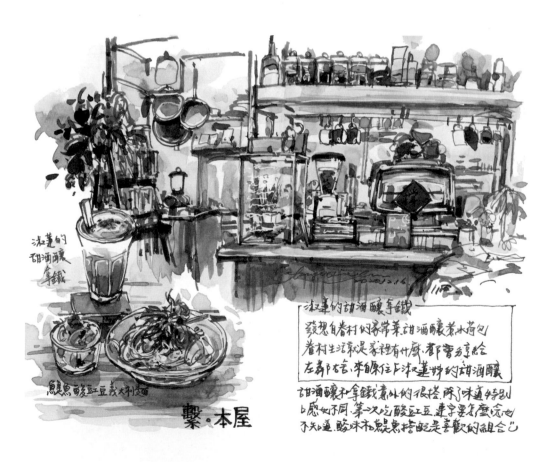

淑蓮的
甜酒釀
拿鐵

鰻魚酸豇豆義大利麵

繫。本屋

淑蓮的甜酒釀拿鐵
發想自眷村的家常菜甜酒釀煮水餃包/
眷村生活就是家裡有什麼，都會分享給
左鄰右舍，半自釀住戶淋又蓮炒的甜酒釀
甜酒釀和拿鐵意外的很搭，跟口味道特別
口感如不同，第一次吃酸豇豆，連字要怎麼念也
不知道，酸味和鰻魚搭配是喜歡的組合心

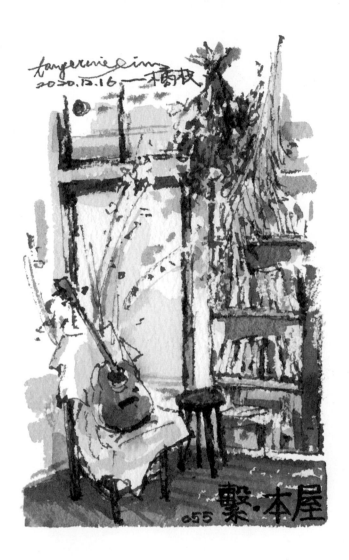

第一次吃酸豇豆，連菜單上的「豇」字要怎麼唸也不知道，不過酸味和鰻魚搭配起來是我喜歡的組合，相當開胃；甜酒釀加拿鐵意外地也很搭，酒釀帶點酒香的發酵味和拿鐵的牛奶融合得很好，除了味道特別之外更多了口感。

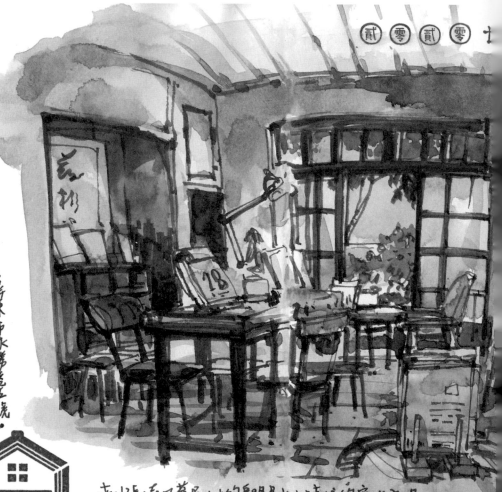

貳零貳零

永勝五號

·屏東市永勝巷五號·

來到張曉風舊居,小小的房間是少女時代的寫作空間.
牆上電視播放介紹影片.讓想像更加豐富.浴室規劃為單人間
的想法頗有意思.永勝五號裡安安靜靜.每個人各自閱讀手上
書籍沉浸其中. 2020.01.28

零

109　永勝5號書店

位於永勝巷5號的「永勝5號」是作家張曉風舊居，也是一間獨立書店，室內特別規劃一個區域展示張曉風老師的作品，旁邊書桌擺放紙筆讓來客可以體驗伏案寫字的感受，逛書店不僅能翻閱書籍同時能閱讀空間；還有一區特別擺放作家郭漢辰老師的作品，紀念曾經也在此寫作，出生於屏東且為熱愛的家鄉留下許多作品的郭漢辰老師。

幾次拜訪後我也為永勝5號刻了個印章，下次來除了看書、買書，不妨寫張明信片，留下隻字片語並蓋印紀念章，為旅程留下一些紀念吧！

屏　東
屏東市

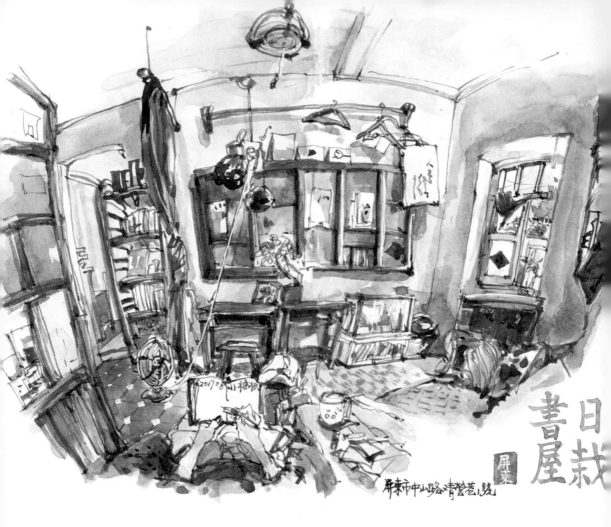

屏東市中山路清營巷1號

書日
屋栽
屏東

110 小陽日栽書屋

近幾年年初都會趁過年回佳冬外婆家一趟,順路到屏東市
拜訪好久不見的朋友們,但連假期間勝利星村人潮眾多,
園區內繞一繞我實在不想人擠人,決定到小陽日栽書屋躲
人潮。

小陽日栽書屋所在的清營巷雖然也在園區內,但門口掛個低消提示後,果然入內參觀的人少了很多;我很喜歡在其中一間小房間席地而坐,看書、畫畫或聽聽在櫃檯的老闆依芸和友人聊天。離開前依芸給了我一份「屏東直送」桌曆,設計精美,依照月份安排有12個屏東物產、活動等介紹,另外附上幾張紙能折出客家獅、黑鮪魚、櫻花蝦和灰面鵟鷹,趣味十足。

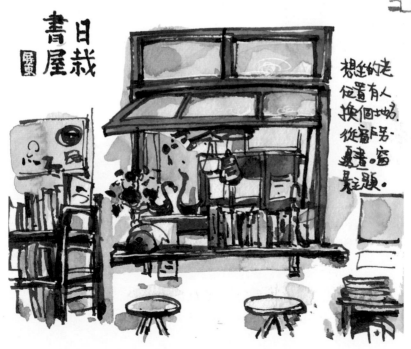

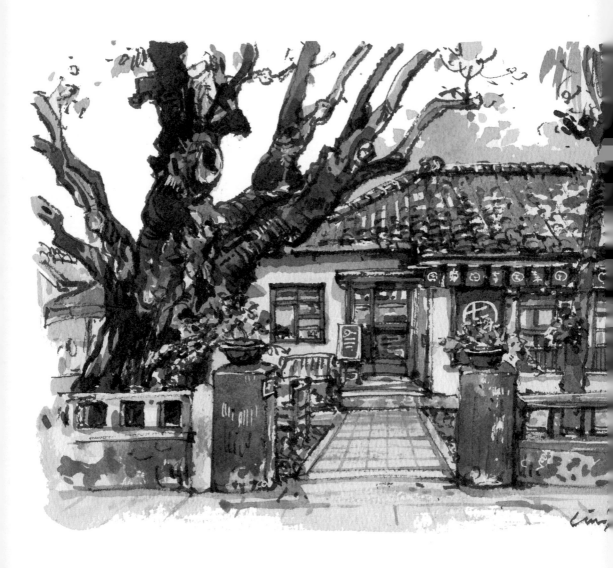

111 七木·
人文空間書房

以自然為主題的一家書房，也提供小農食材餐點。點
一杯橄欖氣泡飲，盤腿而坐，看著窗外樹影和人影交
錯晃動，草地上的陸龜則是緩緩移動。

書房裡利用日式房屋的格局規劃一格格陳列不同主
題，其中一格放幾本童書，小小朋友可以窩著跟鱷魚
娃娃玩，可愛極了；我跟著聽了些繪本介紹，原來全
世界現存海龜只有7種，而臺灣及離島海域就有其中
5種！

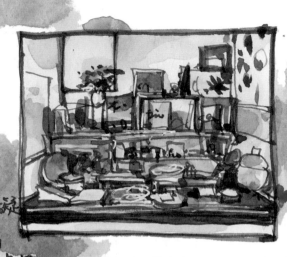

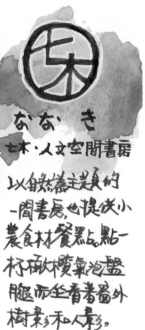

なな き

七木・人文空間書房

以自然為主題的
一間書房,也提供小
農食材餐點。點一
杯飲料稍氣泡盤
腿而坐看書窗外
樹影和人影。

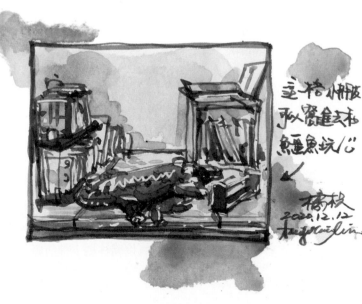

這裡有小冊版
承載建立在
鱷魚坑心

橋枝
2000.12.12
kugocailin

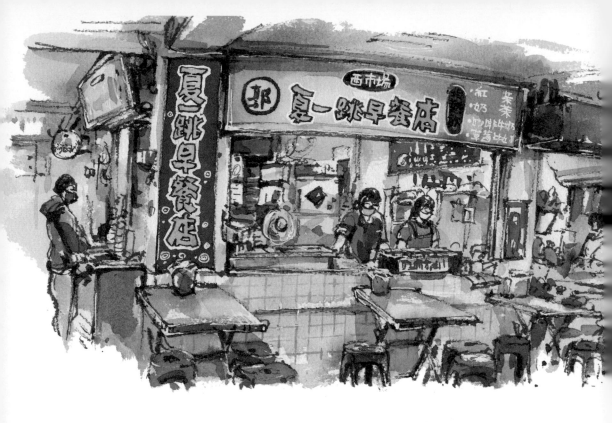

112　西市場

曾經熱鬧繁華的西市場，經過幾十年後因為居民消費習慣改變而沒落，幾年前初訪時就已剩下部分店家仍在營業；雖然觸目所見的店大多拉下鐵門，但根據遺留招牌還是可以看得出一樓店家類型的豐富，餐飲、五金、美髮等百貨應有盡有，市場內的走道可使機車穿梭其中，建築中央有斜坡向下，貨車能直接開往地下樓層將貨物載至生鮮販售區域。

我喜歡到夏一跳早餐店吃早餐，點一份吐司搭配咖啡牛奶，他們店內主打吐司系列，南部口味不是抹美乃滋而是奶油，吃起來更香；除此之外還有可當作早餐的生麗海產粥，即使西市場沒落仍有許多老顧客來捧場，食材新鮮，海鮮料給得也很豪邁。

市場確定拆除重建後，這些店家都會遷移至附近或是結束營業，不知道重建後的西市場會以什麼樣貌呈現呢？

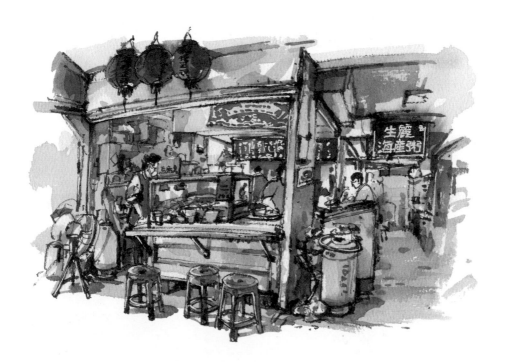

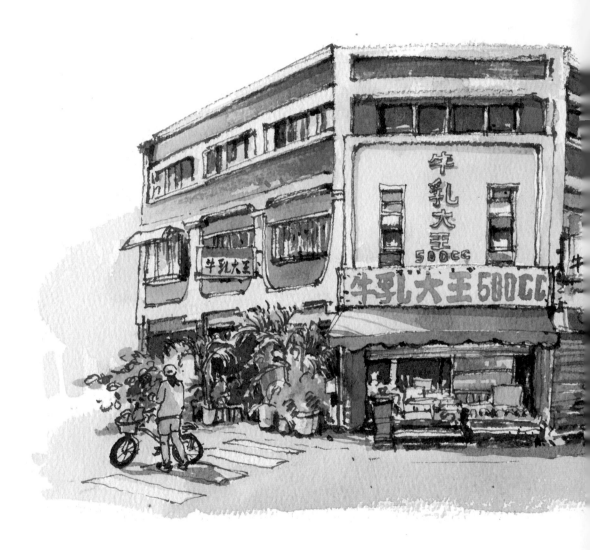

113　秋林牛乳大王

平常不會特別想喝現打果汁或牛奶，畢竟我有每天吃新鮮水果的習慣，但自從喝過一次後就像是儀式一般，到屏東都會來秋林牛乳大王喝一杯果汁，順便看看有什麼當季水果。

通常冰果店會把新鮮水果擺放在店前的透明櫃裡招攬客人，這裡則是像水果攤一樣，直接在店前放置擺滿當季水果的鐵架，相同水果如複製貼上般陳列。我最喜歡點一杯木瓜牛奶，沒有放多餘糖也沒有過度稀釋，保留木瓜和牛奶原味，打碎的冰砂融入液體裡，除了冰涼也增加不少口感。

114 感情蘿蔔粄28餐車

不是蘿蔔糕，傳統客家點心蘿蔔粄外酥內軟，炸得酥脆又可以吃到蘿蔔絲口感和甜味。

28餐車提供的主要品項只有蘿蔔粄，原味是基本款，年糕口味是限量款，偶爾增加的特別款可遇不可求。記得第一次買的時候被份量嚇到，原本想當下午點心，就點了原

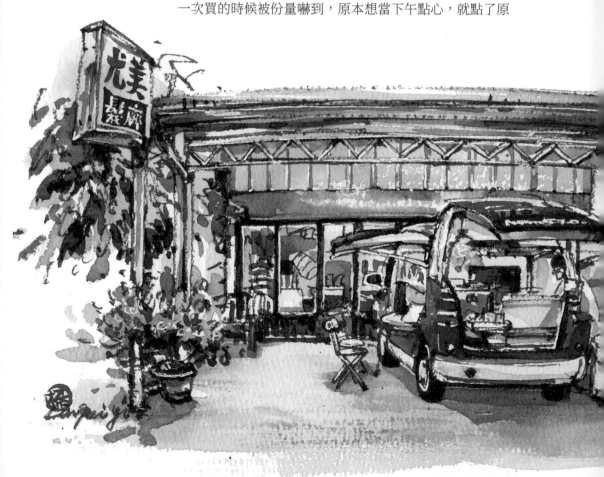

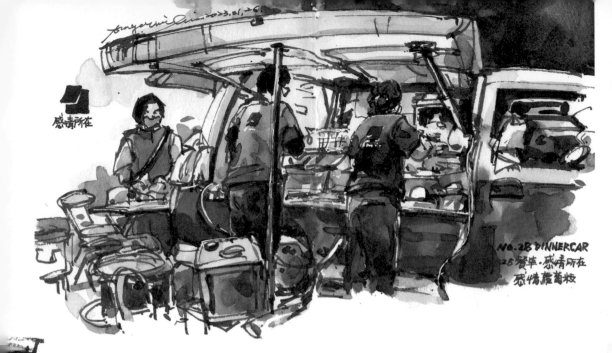

感青所在

NO.28 DINNERCAR
28餐車・感青所在
感情蘿蔔粄

味和年糕口味各一份，結果拿到兩袋爆出餐盒的炸物，還以為自己是不是搞錯了什麼。加年糕的蘿蔔粄一試成主顧，食量不算大的我可以自己吃掉一整份！

擔心炸物容易膩的話，可以搭配一杯友情冬瓜紅或是無糖的思情薏米茶，不過我私心覺得來瓶啤酒也會很棒。餐車本人（車）很可愛，紅白搭配在路邊或市集都是顯眼的存在。

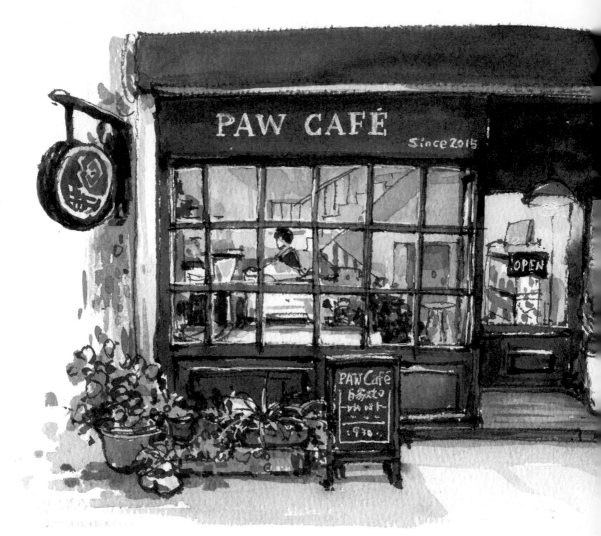

115　PAW CAFÉ

因為一次的課程合作而認識，課程是帶大家在咖啡廳畫
畫，畫室內景物也畫甜點。PAW CAFÉ距離屏東演藝廳
和屏菸1936文化基地不遠，旁邊還有屏東大學。

雖然到屏東市我大多在屏東車站附近出沒，這一帶和屏東
車站又有一段距離，但只要有機會來看表演或展覽，就會
到PAW CAFÉ喝一杯咖啡吃甜點，也順便聊聊天。

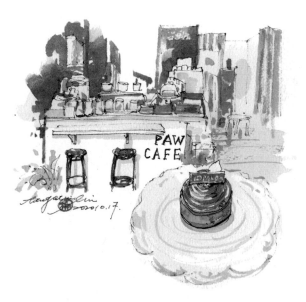

國家圖書館出版品預行編目（CIP）資料

手繪台灣街景：老街、舊城、古屋，用畫筆分享市
井中的台灣味/橘枳（林佩儀）作. -- 初版. -- 臺北
市：臺灣東販股份有限公司, 2024.04
224面；17×20公分
ISBN 978-626-379-287-6（平裝）

1.CST: 繪畫 2.CST: 畫冊

947.5 113002021

手繪台灣街景

老街、舊城、古屋，
用畫筆分享市井中的台灣味

2024 年 04 月 01 日初版第一刷發行
2024 年 07 月 15 日初版第二刷發行

著　　者　　橘枳（林佩儀）
編　　輯　　鄧琪潔
美術設計　　黃瀞瑢
發 行 人　　若森稔雄
發 行 所　　台灣東販股份有限公司
　　　　　　＜地址＞台北市南京東路 4 段 130 號 2F-1
　　　　　　＜電話＞（02）2577-8878
　　　　　　＜傳真＞（02）2577-8896
　　　　　　＜網址＞http://www.tohan.com.tw
郵撥帳號　　1405049-4
法律顧問　　蕭雄淋律師
總 經 銷　　聯合發行股份有限公司
　　　　　　＜電話＞（02）2917-8022

TOHAN

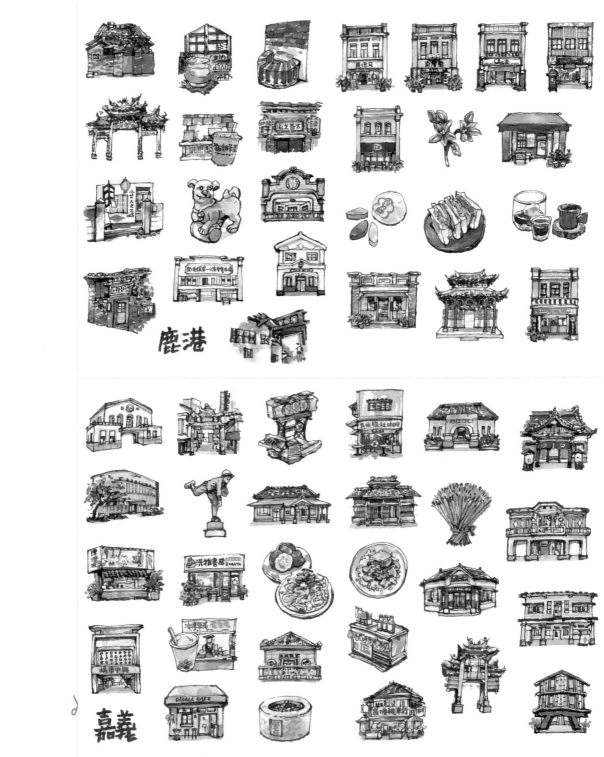

鹿港

嘉義

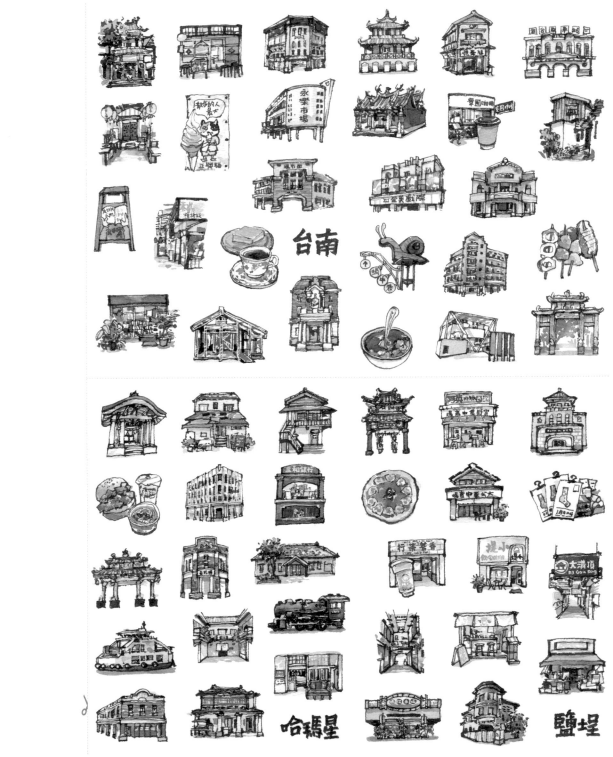

台南

哈瑪星

鹽埕

手繪台灣街景

手繪台灣街景

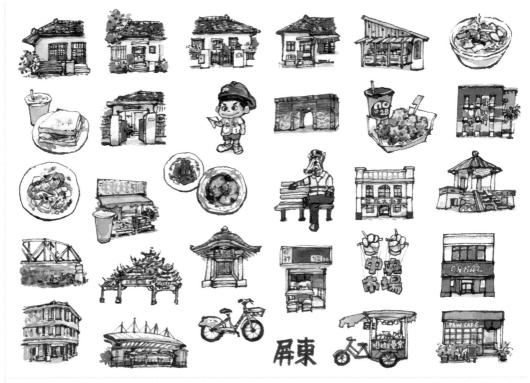

屏東

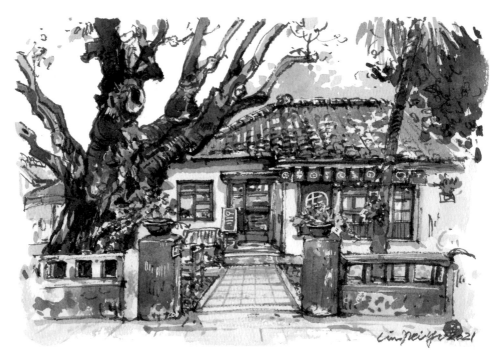